我的流行音樂病

熊儒賢 著

▼

輯三

神遊

A面第一首

如果人的一生可以寫成一首歌，你希望自己是哪一首歌？

在流行音樂這一行待久了，對應唱片公司的順流或逆流，每首時代曲的更迭起伏，終究每一首歌中都有我，而我卻無法只成為一首歌，於是我判定自己得了「流行音樂病」！

歌如五穀雜糧，聽多了，難免一病。這病徵是不假思索的或哭或笑，邊唱邊跳，近似一種顛症，在這病症之中，得到了許多啟發，久病成良醫，而我的藥引子就是「歌」。

0' 06"

從一九八〇年代進入唱片界，為了一揭流行歌的神祕面紗，我一步步走向流行音樂這座神壇，因為愛歌成痴，所以葷素不忌，我從中悟出歌曲的品味之道，就是「歌如其人」，而這個「人」是聽歌的人。

每一首你喜歡的歌，一定是你。

每一首我愛上的歌，一定有我。

隨著唱片公司的興盛，八〇年代的偶像風潮、玉女情人到九〇年代全球華人歌手都來到台灣出片，吹來了日系、港風的浪潮，天王天后，名滿天下，而來自新加坡、馬來西亞的華語歌手也都登上流行音樂排行榜的寶座，幾乎週週都有新專輯發行，我身在其中，第一手的情報，第一首的好歌，驚豔不斷，那是愛聽歌的音樂分子一起創造出的繁

0' 07''

華樂景，整體市場年營業額一百二十億，這對全球唱片業來說，是一個不可思議的奇蹟。

二〇〇〇年之後，我們開始在網路上搜尋音樂，透過各個平台，流行歌隨手可得，對於視歌如命的我，這是一份大禮。我反覆聆聽每一首歌，對應到時代之聲，甚至開始以「野火樂集」重塑流行音樂的定義。

我深信，當你愛上一首歌，它一定觸動到你內心不想再沉默的堅強或溫柔。

寫下這篇序文的同時，我正在籌備一首連續劇主題曲的製作工作，縝密的編曲溝通和作曲協調，都讓我隨時處於工作狀態；「豐音樂」音頻節目的曲目準備，幾十張想聽的ＣＤ躺在我的書桌上；受邀編輯的《臺灣音樂百科辭書》檔案還開著；「台灣流聲機」展覽的資

料正等著我確認⋯⋯這些都是流行音樂病的處方箋。

成長在黑膠、卡帶、ＣＤ年代，我被每一首歌愛著，並且呵護長大，直到現在最興奮的時刻，還是等候每一首歌播放出來的情懷。

這本書，寫給同樣等過 Ａ 面第一首的你。

0' 09"

輯一

座標

我的歌是我的宇宙，我的宇宙裡有不同的座標，
我的倒帶人生。

●台北→ ●屏東→ ●香港→ ●新加坡／馬來西亞→ ●東京→ ●上海→ ●紐約→ ●倫敦→ ●淡水

台北

十六歲，我告別了南台灣的陽光。

來到了曾經以為只要敲碎電視機螢幕應該就會到的台北。

這個城市好鮮豔，讓南方來的野孩子，迫不及待地想要融入它的樣子，我住在教會女校的宿舍，穿著要打領帶的制服，受著身體被困住的制約，整天被外國修女檢討端莊的問題。唯一可以出神的事，就是學會用雙卡錄音機，每天想著聽電台的收音機錄歌，先按好「錄

音」和「播放」鍵，然後按下「PAUSE」（暫停）鍵，等到節目主持人報出即將播放的歌名，分秒不差地按下「暫停」鍵，就可以錄下所有喜歡的歌。為了最好的音質，我寧可花掉大量的零用錢去買TDK的空白錄音帶，也不能錯過任何一首歌曲，因為只有聽歌，才能讓我的心，從修女的雷厲目光中飛出來。

悠晃在唱片行，聽著店裡播放的每一首歌，成為我奢侈的享受，看著每張黑膠的封面，我會忍不住去摸，彷彿見到久違的美食，食指大動，西洋唱片封面的美術野性和創意，東洋唱片的服裝造型和攝影、華語唱片的巨星美照和設計，都讓飢渴的我走進這個音樂共和國。「ABBA」的歌是當年學生舞會中的超級舞曲，那還是個政治戒嚴的時期，學生只能偷辦這種派對，一不小心就會被警察臨檢──參

加的同學全部先抓到派出所，警察會要求父母來領回小孩，父母一進到派出所，就會先將小孩打罵一頓，也許回到家還要寫悔過書。有一次，我看到宿舍的同學打著石膏返校，我驚訝地問她發生什麼事，她說：「星期六晚上去參加舞會，遇到警察臨檢，我怕被抓，所以直接從二樓陽台跳下來，手骨折了。」那個時代，為了一點青春的娛樂，腎上腺素真的很生猛啊！

高中時，我認識了「三三」，成為了所謂的「小三三」。這是由朱天文、朱天心、馬叔禮、謝材俊、丁亞民、仙枝等作家組成的讀書會，在朱西甯老師家，看著銀髮蒼蒼朱老師的神采，劉慕沙阿姨邊煮餃子邊唱歌的爽朗。那時候我們是一張從文學入門的白紙，當然受到朱天心《擊壤歌》這本書的影響最大，我順著書裡面的翹課路徑遊浪台北，

0' 14"

後來在胡爺（胡蘭成）的薰陶下，看世界的角度充滿了巨大的想像。

那是文化認知的開始，我覺得太受到感動了，於是在宣紙上寫下「江山入夢」四個書法大字，貼在房間的牆上，覺得躍然於眼前的字是一個烏托邦。當年的情懷，如同《擊壤歌》書中，宜陽對小蝦唱的那首民謠：「燕子啊／聽我唱個我心愛的燕子歌／親愛的聽我對妳說一說／燕子啊／燕子啊／妳的性情愉快親切又活潑／妳的微笑好像星星在閃爍／眉毛彎彎眼睛亮／脖子勻勻頭髮長／是我的姑娘／燕子啊／燕子啊／不要忘了妳的諾言變了心／我是妳的／妳是我的／燕子啊。」

因為對文學和哲學的崇敬，「三三」對我影響很大，同期的「小三三」們，後來都各自走向文藝的路，心上的歌也從此跟民謠有了戀愛的感覺。校園民歌盛行之後，我也背起吉他，買了《弦》一系列的

小本歌譜，自己摸起和弦。原來四個和弦可以唱那麼多歌，當然，每一張金韻獎專輯絕對必買，雖然有時候也會迷惘於〈秋蟬〉和〈給你呆呆〉之間的音樂調性不同，但短歌吟唱之間，每首歌都讓人心動，少年的我，成為民歌小清新。

考上大學那一年的暑假，為了慶祝這個成年禮的儀式，幾個同學約了一起露營，有人考上駕照就借了父母的車來負責運送、有人專管去偷台北市區建築工地的篷布、有人談了戀愛，帶著男友來當苦力。

那是黑色搖滾年代，手提音響震天價響，我們只聽兩張專輯：羅大佑的《之乎者也》和蘇芮的《搭錯車》。這些歌像是打翻了青春的醬油瓶子，倒出來黑色的音樂液體揮毫成的搖滾墨寶。我一直不敢說我多麼懂搖滾樂，除了電樂器的囂張跋扈之外，叛逆的、吶喊的聲雷呼之乍到，這些歌，讓年輕的音樂硬骨頭直接入魂，不俗不媚、不妖不嬌、

有型有格、有曲有調，我們都瘋得澈底。

台北，是我的家；台北，不是我的家？

一樣的月光，至今仍照耀著新店溪。

是我們改變了世界？還是世界改變了我和你？

流行歌變了，我也變了，歌裡文化底氣夠厚，我又脫胎換骨了一次。其實在聽〈鹿港小鎮〉之前，我沒去過鹿港，這首歌帶我去了媽祖廟，看到那些燒香的人們，我就以為我去到了鹿港；我也相信媽祖廟四周應該都是賣著香火的小雜貨店，但羅大佑以第一人稱唱起「請問你是否看見我的爹娘」，這一拳揮得好重，讓我開始信仰搖滾音樂。

真的啊！歌會世世代代傳香火。

屏東

炎熱，是我出生這座城市的記憶，陽光耀眼。

我的父母是一九四九年跟著國民黨逃難來台灣的外省人，「逃難」兩個字是他們的家常話，在他們的生命中，逃難是一個斷代史。我經常聽他們說逃難前的上海日子——一位話劇導演和一位助產士從自由戀愛到結婚的故事。四九年，他們倆拿了船票，拎了兩個樟木箱子飄洋過海到台灣，從此跟原生家庭兩地相思，失去聯絡。一開始住在屏東潮州的廟裡，四塊磚頭加一塊木板就成了家裡飯桌的生活。當年在台灣，我們

沒有自己家庭以外的親人，「流行歌」從小就成為了我的親戚，它們看著我長大。

我們定居在屏東熱鬧的城中央，那是二層樓的日式木造建築，住了三戶人家和一位獨居的崔伯伯。這是衛生局的公家宿舍，厚重推軌式的大木門，上方嵌著六片毛玻璃——門板重到小孩推不動，一般都是到了晚上才會把門關上。沿著精雕扶手的樓梯往二樓的轉角處，開了一個大窗。我從小就愛趴在窗口，聽著四面來的聲音，左手邊的一樓是一間軍人理髮廳，店裡的流行歌放得特別大聲，女店員會邊幫客人洗頭邊唱歌，音量大到幾乎要把屋頂掀開，〈天真活潑又美麗〉這首歌，就是我在窗口聽她們大聲唱才學來的。

二樓第一戶是我們的家，作風洋派的爸爸很早就買了電唱機和盤

式錄音機，讓我們看著兩個圓盤轉啊轉，聽著流行歌曲。我還記得第一次在盤式機前拿著灰色方形的麥克風講話，爸爸說：「妳講話，我給妳錄下來。」我不懂什麼叫錄下來，叫我拿著這個不像電話的盒子講話，我一直笑，愈笑愈大聲，我爸就錄，然後倒帶放給我聽，聽到自己的笑聲變成放大版的錄音，我笑得更大聲，笑到在榻榻米上直打滾。

我喜歡倚在唱機的前面，聽著黑膠唱片流瀉出來的聲音。那時爸爸媽媽常聽著上海時期的老歌，〈相思河畔〉是我的童謠；哥哥姊姊會隨著貓王（Elvis Aaron Presley）的歌扭腰擺臀，〈Love Me Tender〉是我的晚安曲。當時的我，很會模仿歌星們的招牌動作，假裝穿著晚禮服，從二樓走下樓梯，故作姿態地左手拎著裙擺、右手拿麥克風，

強求鄰居小朋友要介紹我是剛從東南亞演唱歸國的巨星，請大家掌聲歡迎。

在這棟日式的木造房子裡，我們幾家人都說著不同的語言：崔伯伯的鄉音很重，我有時候都不知道他是在講話還是在咳嗽；鄭媽媽家裡講台語；我父母講著揚州話；另一戶邱家講的是客家話。我們彼此都能溝通，唯一的不同就是聽歌，我們家聽中文歌、西洋歌，鄭媽媽家聽台語歌，邱叔叔家聽客家歌，而遠遠從窗外，偶而會傳來嗩吶的聲音，這些歌像栽種在門內的音樂植物，我們互相產生了光合作用。而門外，熱鬧的街市上，還有如泣如訴的日本歌，這個座標從我耳際經過很多歌的洗滌，讓我認為自己的音樂親戚還真不少。

座標　　　　0ˊ 21〞

後來，爸爸到了台北辦雜誌社，一個月才能回屏東一趟，哥哥姊姊都在外地求學，媽媽的工作經常出差，我的童年孤獨了起來。那段時間裡，最快樂的時光是陪媽媽去戲院看瓊瑤電影。我們總在去戲院之前穿搭體面，媽媽一定會在包包裡拽兩顆糖：她總是邊看電影，邊哭邊吃糖（好奇怪的一種生活享受）。瓊瑤的電影歌是我的純情曲，而我媽媽從來不知道，我家正對面是屏東「富山戲院」的觀眾出口，從出口的二層上去，有一個小天窗，從小我就會從那個天窗爬進去看白戲，看完電影之後，再跟著散場觀眾一起若無其事地走出來。

有一次，我又從小天窗爬進去看電影，那次有「隨片登台」的活動，看著戲又看到明星唱歌，讓我大開眼界，電影放映完畢，我又跟著觀眾簇擁著歌星姊姊從散場人群中一起走出來，小小年紀的我，擠

蹭到她身邊說：「姊姊，妳好漂亮！」歌星姊姊彎下腰來，摸著我的臉，甜寵地對我說：「小妹妹，妳好可愛，要不要跟姊姊去台北？」

這是我第一次跟歌星講話，她的輕柔軟語，滿足了我對流行歌的所有幻想。當時的這位歌星姊姊，叫做鄧麗君。

香港

一九九〇年，全球流行歌壇是前所未見的繁花似錦，我從影視界轉到唱片界。對我來說，流行音樂再也不是鏡花水月，從點將、飛碟、EMI、魔岩……我的唱片人生火力全開，圓了童年的幻想。九〇之後的幾年間，香港大量歌星來到台灣出版華語專輯。剛開始有一種隱約的震撼，港星的明星味和一般演唱華語歌曲的歌手不同，在他們身上，我看到舉手投足之間的巨星魅力，他們穿著時髦的裝扮，戴著墨鏡，對著飛奔追逐而來的歌迷用力揮手，頓時，我終於懂了墨鏡的神祕感：在黑色的鏡片下，明星好看的臉，罩上了一層迷幻想像。

九〇年代的圈內人士一致認為台灣很會製造歌星，而香港很會營造巨星，業界的我們都認同這個說法。也許是市場競爭力大的原因，香港明星通常具有影、視、歌的全方位才能，港星們一下拍電影、一下出唱片、一下辦演唱會，忙得不可開交，香港娛樂圈和媒體的產業鏈關係緊密，塑造巨星的威力強大，從港劇到粵語歌曲，港星翻轉了全球華語巨星的地位。九〇年，我陪同張清芳到香港參加「愛的連線」演唱會，這也是台灣群星第一次征戰香港紅磡體育館的舞台。同行的有庾澄慶、葉璦菱、伍思凱、潘美辰以及童安格。張清芳被安排從觀眾席現身，以邊走邊唱的演唱方式走上舞台，她穿著一襲紅洋裝，演唱代表作〈天天年輕〉，香港觀眾對於這個驚喜的演出方式，爆以熱烈的掌聲。

香港，給了我許多音樂和娛樂文化的震撼，「百變梅豔芳夏日耀光華」演唱會上，我從 Anita 一出場就被震懾。她的歌舞和造型，台風與音樂，聲聲入魂，讓我耳目大開。一場演唱會的幕啟幕落，這場秀如同她的一齣音樂劇，女主角帶我見識了什麼叫舞台上的光芒。我還記得有一幕，舞台降下一個圓柱形的薄紗筒，燈光由暗漸亮，梅豔芳站在紗幕裡面，幽幽地背對觀眾唱歌，那身禮服的背後有一個大型的蝴蝶結，燈光打在蝴蝶結上，再慢慢拉到全身。這一幕，讓我永遠忘不了梅豔芳。她是表演家、藝術家、歌唱家、舞蹈家，至今我仍記得每一幕她的丰采，Anita 的聲影，從來沒有渺遠。

九○年，張信哲在香港紅磡體育館舉辦「夢想」演唱會，他唱著自己的華語代表作，我身為來自台灣唱片公司的夥伴，至今仍記得那場演出觀眾們的尖叫聲。張信哲是位個性很穩定的歌手，在準備演唱

會的同時，他勤於練歌彩排，當年台灣歌手可以在香港紅館開個唱，是非常了不起的事，因此EMI唱片（張信哲所屬唱片公司）絲毫不敢鬆懈，全亞洲各分公司的總經理皆來捧場。演出首日下午，彩排終於大功告成，正當我鬆了一口氣走出紅館的戶外（好吧，說實話，抽菸），欣賞九龍的陽光時，門外已有數十攤小販在販售張信哲剛剛「著裝彩排」的照片：六張一組，每組二十港元。我太訝異了，三十分鐘以前才結束彩排，演唱照片已經流出，琳瑯滿目地印製好擺售出來，這讓我豔羨不已，下一次我也要做這一單買賣。因為要扛起巨星演唱會的高壓，實在非常人所及，而看到觀眾爭相搶購張信哲演唱會照片，也讓我覺得香港娛樂工業的專業非凡，歌迷在朝聖偶像的激動中完全買單。當晚，阿哲大聲唱起他的華語歌，而場中香港歌迷大聲跟唱，我被他們征服了。

那時我在台灣 EMI 唱片公司旗下的種子音樂工作，幾乎每隔幾個月就要在香港開亞洲區域會議，各國的高層主管都要準備季度營銷和預期銷售報告。公司安排我們住在五星級酒店的商務樓層，在一群穿著西裝，講著不同口音的 CEO 面前，我是其中極少數的女性。那是連續好幾天的會議，我穿著全身 Giorgio Armani 的套裝，足蹬高跟鞋，手上的公事包裡都是會議提案報告書，那段時間，我知道自己喜歡在音樂中享受銷售數字挑戰，也愛聽自己高跟鞋和大理石地板中踏出的蹬蹬蹬走路聲。然而某次，就在出發前往區域會議的前三天，母親猝逝。這是生命中最崩潰的一擊，我在悲傷之際，正要向公司請假，我父親說：「如果聽妳媽媽的話，她會要妳去開會。」

是的，我去了，會議上我裝了一整天，回到下榻的 Westin Resort

0′28″

酒店，電梯門一關，我就開始哭，走回房間的迴廊好遠好遠，開了房門，我整個人撲倒在床上大哭。我想媽媽，我想告訴媽媽我愛的是音樂，不是數字，我裝得了外面的好樣子，騙不了心裡的真感情。

第二天，我還是好整以暇地出席會議，花盡心思看懂、聽懂總公司的營業銷售目標和預算精準分配，看著明年度各分公司的新人簡介影片，每一位充滿音樂憧憬的未來之星都在我們手上，準備向流行音樂市場推出。我們要整合所有的資源，做製作提報和宣傳目標。

會後的社交晚宴上，我被安排坐在英國籍的亞洲總裁旁邊，他誇讚我們品牌旗下的主要藝人都有很好的銷售成績，企劃的概念和藝人的品質都優於其他分公司，如果有任何營銷上的期望值，都可以提出來討論。看起來我坐實了一個好位子，但商業市場的競爭每一天

都是從零開始，當時台灣流行音樂在亞洲走紅，國際唱片集團想要透過台灣創作和製作的專輯全面進入華語市場，結合香港從創意到生意的娛樂條件，而台灣唱片公司也被國際大廠牌逐漸併購，許多底子很好的公司都敵不過國際賭桌上的籌碼，漸漸退場。

香港這座城市，也教會了我許多對流行音樂的痴心妄想和經營之道。我看了一場又一場的大型演唱會，無論是工作或是娛樂，香港好香，因為這些二代巨星，都那麼奪目又迷人，而唱片這個行業，的確有著無限的金錢誘惑和魅力，很難取捨分明，自己愛的是才華還是財富？

還有一回，我在香港山上的片廠盯棚，那天是張信哲和范文芳拍攝合唱的一首ＭＶ，隔壁攝影棚走出來一位明星，他清淺一笑地用眼

神向我打招呼，那一秒，我定格了，那顛倒眾生的優雅表情，是我念念不忘「追」的哥哥——張國榮。

原來，這個行業、這座城市，我最鍾情的是人。

香港，有了你，即使平凡卻最重要！

從攝氏四十度的新加坡，我搭著往北飛的班機來到零下十度的哈爾濱，出機場時遇見二〇〇二年的第一場雪。七小時的飛行時間，溫差五十三度，我穿著熱帶的衣服搭機，下機前套上了雪衣，這是為了歌手阿杜的《哈囉》專輯企劃而來。到了入住的酒店，「海蝶唱片」的林秋離老師、阿杜也各自從不同的城市飛來。這次除了專輯拍照之外，還有拍攝主打歌的ＭＶ，這支影片的女主角是趙薇，第一次這麼大陣仗的組合，就是為了呈現大情歌應有的戲劇場景和明星魅力。私

底下的阿杜非常靦腆，不善於社交；他的聲音磁性，但本質非常樸拙。在他與趙薇的合作中，阿杜不敢正視趙薇的美貌，辛苦地被導演要求在雪地裡奔跑，即使每一個畫面都非常吃力艱苦，他還是頂著冰凍的風雪一遍又一遍的按照導演的要求拍攝，這就是新加坡音樂人在樂壇的爬坡精神。

台灣校園歌曲從七〇年代中開始，以清新的旋律、自然樸素的歌詞打開了當代年輕人的心扉。這股創作歌曲的風潮，很快的影響了新加坡和馬來西亞兩地的華人，由於種族的語言壓制，華語流行金曲是老一輩的鄉愁，而校園民歌成為了新一代華人知青的嚮往。因此，八〇年代前後，新加坡和馬來西亞的華人，受到台灣校園歌曲的影響，也開始以中文創作屬於自己的新謠和馬謠。

新加坡的海蝶唱片成立於一九八六年，由早期新謠音樂第一屆音樂季的創辦成員，包括：許環良、吳劍峰、黃元誠等人共組。

九〇年代海蝶首度跨海來台，一家家唱片公司敲門拜訪，不間斷遞送歌手資料與音樂作品。從瑞星唱片推出陳潔儀《心痛》專輯開始，成功地引進好聲音，也在台、港、新、馬推動流行音樂合作計畫。

我跟海蝶唱片的結緣頗深，從一九九五年在EMI唱片時期合作《兩個女生》的專輯開始，到後來參與阿杜、陳潔儀的專輯企劃工作，以及阿杜在北京首都體育館辦的大型演唱會。從這些幕後的音樂工作中，我更感受到不論是台北、香港、北京、新加坡、馬來西亞，這些城市的華人流行音樂創作領域愈來愈強，競爭也愈來愈鮮明。那段期間，我經常飛新加坡開會，通常會議時間是從下午二點到凌晨四點，

接近瘋狂的討論，每一個人都神采奕奕。靠，這不是愛是什麼！

由於新、馬的市場愈來愈重要，「滾石唱片」開始成立全球分公司，讓這個超級品牌更國際化。一次和馬來西亞的滾石創作歌手阿牛合作——大家對阿牛的作品最熟悉的是〈對面的女孩看過來〉，但這首歌第一位唱紅的是任賢齊——在阿牛身上，我看到他的創作人性格比較強烈，明星色彩較薄。而《無尾熊抱抱》這張專輯又接近小朋友聽的歌曲，在整個企劃過程中，我聽到阿牛對於看到自己女兒誕生的感動，於是在專輯中，他的歌曲走向也非常感性。其中一首歌〈媽媽的愛有多少斤〉，我被深深打動，覺得一定是主打歌，所以也開始籌畫MV的拍攝。

我決定拍攝一部紀實又符合阿牛創作的MV，於是跟我女兒的小

學商量，是否可以請全班小朋友一起拍攝。那是在新店山谷中的一所

迷你學校，校方答應了，我們攝製組帶著阿牛去拍 MV，小朋友都先

學會唱這首〈媽媽的愛有多少斤〉，每位同學都將自己對媽媽的感覺畫

出來，阿牛走進校園陪著小朋友一起分享對媽媽的情感。拍攝現場老

師哭了、廚師媽媽哭了、阿牛哭了、化妝師哭了、導演哭了。阿牛拍

到一半，他哭著說很想媽媽……我萬萬沒有想到，一支 MV 的幕後，

大家都哭了，於是在剪輯這支 MV 的最後，我將這些畫面都剪了進

來，這張專輯在市場上沒有太大迴響，但在我心裡一直迴盪。

新加坡、馬來西亞的音樂人及經典歌迷，像一群愛唱歌的青鳥，

翱翔在華語歌壇的天空。我經常走在異鄉城市的街道上，聽著不同的

地方話，福州腔、客家話、廣東話、泉州腔，但我們活在流行歌裡的情懷，是永恆的！

❶ 阿杜〈Hello〉MV ❷ 阿牛〈媽媽的愛有多少斤〉MV

座標

0' 37"

東京

東京，對我來說是座熟悉的城市。但這次來，選擇住在新宿一泊二食的小旅館，我像一個背包客，在繁華的歌舞伎町看著潮男騷女。

小巷弄之間的怪店總會挑動我的探勘神經，尤其是放著死亡搖滾音樂的嘶吼聲，很浪。東京鬧區的每個電話亭裡面，都會放上一疊應召站的宣傳單，那是我必取的街頭禮物，通常這些單子是帶回台灣送給同事最好的伴手禮，而逛色情錄影帶店也是必探之境。那時大多數的男生都降服於飯島愛，但對我來說，飯島小姊的鹹濕太直接，我喜歡淺倉舞。她的錄影帶外盒玄機很深，正面的她像個清純的高中女生推著

單車，站在花園的一張照片，車籃裡還有幾支剛摘下來的清新小雛菊，淺笑之間露出令人憐惜的花樣年華，而轉過來看背面，是她躺在床上與一名裸男的照片，亂髮、瞇眼、斜躺的蕩漾春光，封面的正反之間，完全挑戰人性與獸性。

也因為受到淺倉舞的影響，我曾經有一度認真的考慮從流行音樂轉行，覺得色情影視行業應該大有前途，但這個妄想仍敵不過流行歌對我的誘惑，尤其是幕後團隊的彼此取笑和真心對話，一直是我留在這個行業的快樂泉源：一次在飛碟唱片工作期間，公司舉辦部門員工旅遊，事業一處選擇去泰國，我們二處選擇去了東京，兩個部門終年都在競爭業績，但私下相處愉快，我還記得出發前，一處的同事跟我說：「我們在酒店的浴室裡都可以開兩桌麻將，你們去東京，進洗澡間要小心蓮蓬頭會打到頭。」

座標　　　　　　　　　　　　　　　0' 39"

坐著紅眼班機凌晨抵達東京，我們如餓狼般地鑽進澀谷、原宿去看最新的時尚櫥窗，為的都是汲取流行音樂工作的知識。在這個前衛的行業中，我固定會訂歐、美、日本的刊物，流行時尚、美術繪畫、音樂雜誌，當然也會買各國的娛樂八卦週刊。那種摸到紙本的觸感，對每張照片的目不轉睛，似乎可以取代任何社交，它們與我的耳目有著超級默契。一次在 JR 線上，撿到一本乘客看完的《Friday》雜誌，那一期介紹的主題是瑪丹娜《Erotica》寫真集，封面是娜姊裸體站在 L.A. 街頭攔車那張黑白照，我如獲至寶。

東京的唱片行和書店是漫遊的重點，每次到了書店，我的眼神就會自動切換成望遠鏡和放大鏡之間的模式。我喜歡日文書自創的

名詞，摸到那些驚喜又昂貴的紙質，高級又流利的各式筆類，還有書店的空氣和人類，我們各自默默的看著崇尚的世界，閱讀生活中的非我或如我。

這一次的旅程，我特意安排了獨自去東京都美術館看梵谷的畫展，站在梵谷的畫作前面，我似乎可以看穿他在身心失焦的情緒下，有一個聲音在下筆的剎那，指揮他繪出這些色彩和圖境，而他的畫也一直在跟我講話。美術館之後，我再轉去日本皇居附近悠晃，傍晚的東京，皇室的四周，有一張嚴肅不笑的城市臉，沒有車流人潮，沒有熱食拉麵，還好我的背包中有一塊昨晚在便利商店買的三明治。解放了胃之後，繼續趕到日比谷公園聽搖滾演唱會，走進公園才發現票價好貴，捨不得花掉僅剩的錢，於是我就坐在音樂堂的門外，聽完整場演出，耳朵大快朵頤，聽得好爽。．音．樂．對．我．來．說．，．就．像．太．陽．月．亮．一．

樣，從‧不‧嫌‧貧‧愛‧富！

但東京的唱片行，則讓我覺得流行音樂是用才華和財富打造經典的行業。走進唱片行，每一個樂種的專輯都有完整分類，發燒級的黑膠、流行CD（包括瘦長型的單曲EP）、經典卡帶，竄出奔放的旋律，明星海報太有看頭，每張專輯都有高級的櫃位和嗅得出來的故事，透過最好的音響聽到聲音的信息。

又一次我帶著阿美族的郭英男阿公（Difang）和卑南族的紀曉君（Samingad）在東京的淘兒唱片城（Tower Records）舉辦觀眾見面會，由日本知名DJ主持。當他們在現場演唱台灣原住民的歌曲時，我終於感受到什麼是音樂：它‧沒‧有‧界‧線，‧沒‧有‧階‧級，‧只‧有‧一‧片‧聲‧音‧的‧風‧景，而我們像從某個遙遠山脈吹過來的風，用歌曲呼喚著同一種感

動。

我喜歡在秋天到東京，城市的呼吸開始有點冰冰的感覺。

一九九二年的這一天冷鋒過境，這一次來東京，只為了看麥可‧傑克森（Michael Jackson）的演唱會，他啟發了我在流行音樂行業中每一個靈感的引爆點。我是超級粉絲，演唱會當天下午三點多，我穿著白襯衫、黑色的高腰九分褲、白襪、黑鞋站在東京巨蛋外——這是麥可‧傑克森喜歡的搭配——等待今晚與王子「Dangerous」的相遇。傍晚走進巨蛋，演唱會前我心跳加速，一切都顯得不可思議，當開場的音樂《布蘭詩歌》（Carmina Burana）樂聲響起，我和現場所有歌迷一樣，第一秒看到麥可‧傑克森的時候，我失聲尖叫、淚流滿面，然後緊咬

著顫抖的下唇，一直一直……看著他不放，不敢相信……在地球上的這一天，我們在同一個座標和城市相見。他在台上的一舉一動、歌聲舞蹈，樣樣都精準地掌握住所有觀眾，我知道眼前的這一切美好如幻境的演出，是不要命的浪漫所創造的！

對我來說，麥可‧傑克森是王子，也是瘋子。他的才華超脫了人的極限，所以也無法回復到人的生活實境，我看到的這位天王，將各種類型的音樂，融合成為自己的流行文化標誌，也在這個標籤下，帶著我們學習關懷與認識這個世界。他的歌唱和表演，細緻到零點幾秒的音樂與舞蹈設計，以及每一首歌在情緒轉折的強弱性格，都讓我深深覺得：愛上流行音樂應該是一種病。

演唱會後，走在散場的人群中，我發現有一種感動叫作「很東京」。

0' 44"

上海

一九八九年，上海華山路三百七十號，靜安賓館。

第一次來到上海，城市裡一整片穿著藍色和灰色的自行車人海，面對獨自拖著行李走在路上的我，像看到一場三百六十度全景的蒙太奇電影，而我是行走的觀眾。這個賓館很雅致，房間有我喜歡的白色紗簾，放下行李，扭開房間收音機，尋找屬於上海的廣播頻道，你會這樣嗎？到了異鄉，渴望尋找當地語言的電台，我聽著電台節目，拉開窗簾，望著窗外的上海，這次是來拍攝張清芳〈偶然〉的MV，與

其說是工作，也是我走在流行音樂這條路上，聲與景的尋尋覓覓。

上海，是我父母相戀的地方，是幼時三讀徐訏《風蕭蕭》的生命場景，是徐志摩、陸小曼、林徽音的迷津情愛之地，更是偶像張愛玲高踞文壇的聖所。為了這次來到上海拍攝，我們從台灣召集了拍攝團隊，由導演楊佈新執導這部音樂影視作品。我們去了徐志摩故居、外灘、法租界到虹橋路拍攝，為了符合歌曲的文學音樂氣韻，造型設計師梅林整趟隨行，為張清芳打造法式簡潔高雅的經典風格，這支ＭＶ直到現在看來，仍然有真誠的文藝底氣，也不辜負詩人徐志摩和作曲家陳秋霞的這首好作品。

工作以外的時間，我穿梭在上海的大街和弄堂之間，《風蕭蕭》裡面的「霞飛路」（後改成「淮海中路」），城裡繁華似錦，道地的

上海話在耳際起落，我從新華書店買了半個皮箱的書搬回賓館，完全不顧及自己還有下一趟西安的行程。這些書，要跟著我從西安再飛回台灣。某個晚上，我在賓館的房內看書，聽見敲門聲，打開門之後，是一位穿著藍色舊款中山裝的老人家，手拎了一大包東西，他問我：

「妳是熊儒賢女士嗎？」我說是，他說：「我姓朱，是妳爸爸以前在上海的同事。」我驚訝得說不出話，連忙請他進屋內坐，倒了杯水，老人家靦腆地坐下來，剛開始木訥拙言又掩飾情緒。我坐在床邊問：

「朱伯伯，您怎麼知道我來上海？」他拿起手上那一袋東西遞給我，說：「這是妳爸爸四九年走的時候，放在我這邊的東西，我想要託妳帶回去給他。」

他擦著眼淚，手在發抖，接著說：「以為妳爸爸去去就會回來拿，我都給他保管得很好。」我完全不知道發生什麼事，怎麼安慰朱伯伯。

座標　　　　　　　　　　　　　　0' 47"

我出生在台灣，很多父執輩的故事都是碎片般聽來，但這一段我不知道。朱伯伯說：「妳爸爸打了好多電話，才找到我的聯繫方式。」

我跟他講上話了，他告訴我說，妳來了上海工作幾天，住在這裡，我想我一定要來看看妳，就帶上他放在我這裡的東西。」朱伯伯的淚水跨了四十年的思念，洶湧而上，打開這一袋寄存物，竟然是我父母當年準備結婚時採購的衣料和被面。後來因為戰亂，他們草率地舉辦婚禮儀式，那是一場沒有賓客和禮服的婚禮，後來我在爸爸的家族日記上看到這一段故事，他說：「在這兵荒馬亂中，猶如在抗戰時一樣，致我給妻子太多歉疚，但對女性在人生上來說有太多的遺憾。」

我在上海給我爸寫了一封信，告訴他上海跟他描述的一樣，路旁的梧桐樹都在，樹幹上面還包了麻布、編了號，租界的老房子好美，

外灘的洋派名不虛傳，老上海的山楂糕真好吃，收音機裡播的西洋老歌好老，但我聽見他喜歡的歌；我還去了蔣中正和宋美齡結婚的「和平飯店」跳舞，「老年爵士樂團」的演奏讓我流連忘返，真正的夜上海比歌裡的夜上海更美。我也告訴他，朱伯伯帶來的寄存品，我會帶回台灣，希望爸爸媽媽能隆重地再辦一次婚禮。

再一次是九七年，我帶著張信哲去上海拍《摯愛》專輯的〈用情〉MV，歌曲一開始，製作人薛忠銘用了老歌星吳鶯音演唱的〈我想忘了你〉這首歌的第一句，聲音的設計像是從收音機不穩定的頻率中傳來的記憶……「我想忘了你」，這跟我在一九八九年去上海在賓館聽見廣播節目的場景一樣，這也是我父親深愛的一首歌。

在企劃這張專輯時，我希望到上海取景，因為有些時代的愛情故

事，真的不是在攝影棚中對嘴演唱就可以表達出來的情感。張信哲在這支ＭＶ中穿梭的上海弄堂，也是我從八九年開始，多次去到這座城市之後，最熟悉的人間上海。當我反覆在聽〈用情〉這首歌，副歌唱著：「我用情付諸流水，愛比不愛可悲……」的這一年，我母親驟逝，父親坐在媽媽生前的沙發對面，對著空沙發說今天發生了哪些事情，如同我母親在世時一樣，他也會在睡前，幫媽媽把床頭燈打開，因為他說媽媽習慣睡前看書。

相遇的「偶然」和「用情」的必然，讓我理解了一對戀·人·流·離·失·所·和·終·生·廝守的故事，而男女主角是我的爸爸媽媽。

❶ 張清芳〈偶然〉ＭＶ

❷ 張信哲〈用情〉ＭＶ

紐約

第一次到紐約，認識了幾位台灣去的留學生，這些朋友在異鄉經常聚在一起，Peter 是其中一位，他在報社工作，住麥迪遜大道上，大門有穿著制服的門房幫忙開門的高級公寓。朋友們分批帶我去見識紐約：百老匯的舞台劇、爵士音樂餐廳、蘇荷區藝術家聚落畫廊，還有當年仍矗立在曼哈頓的世貿大樓（World Trade Center）。九〇年代的紐約留學生，面對著藝術風氣的鼎盛和多元文化的融合，在白人的社會還是矮了一大截，他們汲取的養分比任何人都要充足，但思鄉的

潮水經常迎面而來。有一天，Peter 載我們飆車穿越布魯克林大橋，一路上播放著林強的《向前走》這捲卡帶，音量的喧囂，讓車上的四人一起跟著車速大合唱「阮要『返去』台北打拚，聽人講啥物好空的攏佇遐，喔——啥物攏毋驚，喔——向前走」，紐約異鄉人想要「返去」台北，而台灣的孩子渴望「來去」台北，嗨唱到鄰車的老外送他白眼，等他唱完「毋知有住佗濟像我這款的憨囝！」Peter 開了車窗，回頭大喊「What the fuck are you looking at!」然後向車窗外比了一個中指。

〈向前走〉這首歌，在紐約成為很帶種的台灣歌。我以為的美國文化好美，洋派世界裡所謂的自由，卻有著很大的階級落差，他們把心裡的家鄉唱出來，將歌詞中「來去」唱成「返去」，愈唱愈

想家，我聽出來這樣大聲唱自己的歌，就是想辦法讓家離得近一點。

另一次在紐約，是「野火樂集」跟著嚴長壽先生去推廣台灣文化觀光，活動安排在第五大道的 Hyatt 酒店的宴會廳，賓客多是旅遊觀光和媒體界的人士，我們以原住民族歌聲演唱，拉近世界的距離。民歌前輩胡德夫是野火這段演出的壓軸大咖，趁著一天空檔，胡老師約我們一起去當地的教會找朋友，抵達之後，我看到這個小教會，教友的年齡層偏高，牧師是一位年輕人，布道現場講著流利的台語，最後他歡迎胡德夫即興演唱幾首歌曲，胡老師唱起他的代表作〈匆匆〉、〈太平洋的風〉和幾首英文歌之後，他唱了一首收錄在《匆匆》專輯裡的台語歌曲〈心肝兒〉：「世間香花不值心肝兒／乎阮疼惜／看到厝內你留的衣裳／更加思念無散／放心送出門

外到這裤／我心肝兒／看到樹頂的同巢鳥隻／心肝為你艱苦／我心肝兒／我心肝兒／就快緊回來／思思念念／為你在祈禱／這疼痛你甘知／思思念念為你在祈禱／這疼痛你敢知」。

這首歌是一九八○年代，台灣民主運動的異議人士，因流離海外，不得歸鄉的離散歌。「心肝兒」是留在家裡的心酸母親的聲聲叫喚，看見孩子留在家中的衣物、樹上鳥巢相聚的鳥兒，更加思念流離失所，無法回家和家人團圓的「心肝兒」。這首歌是在當時從美加地區的同鄉會教區傳唱已久的歌謠，而這天在紐約的教會中，每位教友都跟著邊唱邊哭，我像看了一部實境的歷史劇，自己竟然也成為劇中人。

二○○五年我出版《匆匆》的時候，整理了所有這張專輯收錄

歌曲的創作背景，〈心肝兒〉這首歌，當年從胡德夫的口中講出這段
歷史，我只是像個抄寫者，將這首歌用文字表達出來，並沒有肌膚之
痛，但在紐約教會，我聽到眾人齊唱的〈心肝兒〉，我極度感到傷痛
與哀慟——流亡與逃難，大時代的曲曲折折，隱隱在紐約的一處教
堂，成了哭斷腸的台灣歌。

❶
胡德夫《匆匆》專輯

倫敦

剛結束彩排，晚上八點，倫敦的天光，還是白晃晃的亮著。

我和 Nakaw 走進旅館附近的小超市，兩人眼神一致在搜尋櫃上各式各樣的酒——一定要喝一點啊，因為用過晚餐了，陽光依舊燦爛，沒有華燈初上的夜景，那就讓自己喝茫吧。酒櫃旁一位先生看來也在找尋醉意，他的目光對焦的酒款目標清楚，我們三人相望，一致笑了出來，我驚訝地叫他：「Hi, David!」（David Darling——大衛・達伶，本次演出合作音樂家，美國籍的葛萊美音樂大師），這幾天我們一起

在倫敦排練，主辦方是英國官方的藝術委員會，排練空間在百年圖書館改建的英式老派豪華建築。

幾天的合作下來，David Darling 一絲不苟的音樂排練，讓這次行程充滿戰鬥力：他的大提琴聲是演出的主要靈魂旋律，演唱者是來自台灣布農族的歌聲。因為這次的巡演，我和 David 聯繫了一年的時間，他會將所有完成音樂編曲的檔案 email 給我，我再帶到部落讓族人練唱，兩人的工作密度高，時間也非常緊湊，我們直到飛抵倫敦之後才正式見到面，開始與樂團進行排練。

每天整整八小時不間斷的彩排，對音樂會來說是最重要的前置準備工作。我們帶來的二十幾位「布音團」的傳唱人，對於即將到來的巡演，大家都兢兢業業，不敢鬆懈，行前我每人發了兩瓶米酒，讓大家在

演出行程中能解鄉愁，沒想到團員們在六場巡演中都沒有開喝，反而是 David Darling 和我們在下了班之後，需要來點酒精釋壓：超市的巧遇，他拿起一瓶紅酒，告訴我們這時候該來點 Merlot。

這次「野火樂集」帶著原住民歌聲的英國巡演，我們從英格蘭南部世界著名的布萊頓音樂節開始，一路北上到布里斯托、肯德爾、利物浦、薩爾斯堡到倫敦伊莉莎白女王音樂廳演出，David Darling 結合了英國的弦樂五重奏，部落的歌聲如朝陽落到大西洋波濤粼粼的海面上，音樂如海浪般載著我們的歌聲，在海平面上飛了起來。

David 是一個不得了的音樂人，從排練到六場的巡迴演出，我們都需要以英文跟他溝通，但他總會用中文說「好」，只要我們對音樂或演出有任何的想法，他都願意嘗試與配合，最終的「安可」謝幕，

他也將最受禮遇的掌聲，留給來自台灣布農族的霧鹿部落吟唱者，讓他們得到觀眾的歡呼與尊敬。

利物浦「愛樂交響廳」的演出結束之後，我們餘興未盡，回旅館的巴士上繼續一起唱歌，五重奏音樂家也拿出樂器，用飛快的旋律起音，頓時間車上成為我們的下半場演出。David 開心地拿起手機，打電話回美國給他女兒，讓我們唱母語歌給她聽。五重奏跟著合奏卑南族的跳舞歌，我們用歡唱的歌聲，陪 David 在遙遠的異鄉，一起迎接他女兒三十四歲的生日。他的音樂，讓人飛、讓人舞、讓人醉、讓人美，而私底下的他，卻是個如調皮孩子般愛說笑話、愛玩模仿、愛自嘲的人。

最後一場演出，在倫敦「伊莉莎白女王音樂廳」，下午進劇院後，

大家圍一個圓圈禱告演出順利，對我們來說，這六場巡迴都是不同的挑戰。劇院內，英國BBC電台正在設置當晚實況轉播的錄音設備，我走到舞台正對面聽BBC的調音，精準又不繁複的器材，創造了非常完美的音場。當下，我心裡浮出了驚嘆的懷疑，就這樣嗎？我真的站在世界頂級的演出殿堂嗎？音響設備那麼單純嗎？眼前還有一位畫家拿著圖紙，坐在觀眾席，畫著台上排演中的速寫。

彩排結束後，David 走到後台跟我說：「妳覺得伊莉莎白女王今天會來嗎？」我訝然大笑：「你瘋了嗎？」他說：「那我來 call 她！」這個嘻鬧的橋段，讓我放鬆了心裡的壓力。如果說，做音樂會讓人覺得上癮，那麼英國這六場巡迴演出的經歷，是我生命中的音樂奇蹟。

當晚的觀眾滿席，我站在側台，看著台灣的原住民音樂受到觀眾的專

注欣賞，真希望這場演出可以帶到全世界。最後謝幕時，全場觀眾起身安可喝采，David 一手抱著大提琴，另一手張開手臂，邀請我們一起上台感受觀眾的掌聲，那一夜，我穿著布農族胡金娘老師幫我做的傳統服飾，站上了倫敦「伊莉莎白女王音樂廳」。

❶《八部傳說‧布農》專輯

淡水

淡水，這座小城，承載了台灣歷史太多的變遷，許多歌也沿著淡水河發生。

二○○四年，我開始籌備胡德夫的第一張專輯，想為他留下一張完美的現場錄音紀錄。我們在胡老師曾經就讀的淡江中學租了校內教堂，因學生在上課時不便於錄音工作，於是校方同意釋出暑假期間錄音。炎夏的校園，蟬聲不絕，製作團隊會約胡老師下午先到學校打球，等到晚上七點，蟬兒們下班了之後，才開始正式錄音。整張專輯

為現場收音，教堂空間的迴音飽滿，胡德夫的歌聲情感如太平洋的海水倒灌。這所學校是他十六歲從台東上來台北的中學，胡德夫從小在山上部落的老家，天天要幫忙放牛，當他到了淡江中學看到一大片草原，寫信回家，叫爸爸把牛寄上來，說：「這裡的草很多，吃不完！」

《匆匆》整張專輯在教堂的錄音完成了之後，我才敢想出版發行的事。那時候真的有資金短缺的問題，一張專輯不是只有詞、曲、演唱、錄音的成本費用，接下來的重頭戲是企劃和宣傳，這樣一張重建台灣流行音樂價值的原創作品，是我的柏拉圖，也是對主流音樂的宣示。我像在流行排行榜上的執政黨，逆勢成為了在野的黨外人士。

台灣唱片從一九七〇年代開始，一直高踞華語流行音樂廟堂之

上，安然習慣「利」大於「變」。一九九五年，音樂格式之王ＭＰ３的數位發明和國際大廠併購本地唱片公司的變局開始，而在這個行業居安已久，還來不及思危的時候，又出現原本被視為地下音樂各個流派的凝聚勢力順風而上，原本以為是產業的家變，成為了一場音樂革命，這也讓我在二〇〇二年決定燒出這把野火。

二〇〇五年四月十五日，胡德夫的《匆匆》專輯出版，我在台北紅樓劇場為他舉辦了發表會。這場演出沒有對外售票，沒有大肆宣傳，只邀請胡德夫的好友為主要賓客。那一夜，眾人在歌聲中彼此相擁包容，當唱到〈美麗島〉的時候，現場已微醺的觀眾一個個陸續站起來，最後全場站起來大合唱，唱完〈美麗島〉，觀眾呼喊唱〈少年中國〉。那一幕，在場的人應該永遠忘不了，在歌裡面，我們都是勇敢大地的人民。《匆匆》這張專輯則在二〇〇六年獲得了「金曲獎」

及「華語傳媒獎」等十幾項的音樂獎項肯定。

《匆匆》這張在淡水錄音的專輯，成為了當代音樂的另一股主流樂風，而淡水小城的歌還繼續燒在我心頭，還有一位值得做的音樂傳奇人物——李雙澤。他的歌讓我重新面對音樂的本質，歌裡面有人民、土地、社會、文化，這些歌還在影響著我們這代人，我開始整理李雙澤的作品。很多朋友勸我放手，不要做這個計畫，因為他過世已久，並沒有具體的市場價值，但我仍再一次回到淡水，尋找李雙澤的創作足跡。

李雙澤，一九四九年出生在菲律賓的華人家庭，小學的時候舉家遷來台灣。由於菲律賓是曾長期「被殖民」的國家，因此他在成長過程中，也一再產生了對土地與文化的認知以及對藝術的觀點。一九七二

年，就讀淡江數學系的李雙澤中斷學業，到不同的國家流浪，受到了歐美學生運動的影響。當時這些運動很善於用歌去表達意見，他們從歌裡唱出對戰爭的控訴、政權的不滿、受苦族群的同情，這些創作跟李雙澤的生命本質和背景產生了共鳴。等到他重返校園，他對於淡水這個小鎮的愛更深刻，他也是第一位提出「唱自己的歌」的近代民歌倡議者，一九七九年，在留下了九首創作之後，不幸於淡水海邊因救人溺斃。

二○○七年，我從梁景峰老師（〈美麗島〉歌曲改編詞作者）家搬回兩大箱李雙澤繪畫、書法、攝影的幻燈片，開始用小幻燈機一張一張看圖。四百多張的照片帶我走進他的圖像世界，從他的歌、他的文字、他的繪畫、他的攝影中，我看見深埋每個人心中的靈魂隱憂和感官敏銳

的強烈感受，躍然在他的身上。我一首歌一首歌地聽，一張圖一張地慢慢整理，淚不停落下，是啊……這個人這麼大聲的叫你，也召喚著自己！

從二〇〇八年找到李雙澤原始錄音的第一捲卡帶之後，意外地第二捲、第三捲紛紛出現，甚至盤帶也被找到。從那磨過三十多年的音軌中，當年李雙澤寫下卻來不及錄下來的歌曲一句一句流出。我們一路構思誰來演唱，讓李雙澤的歌，回到原來音樂的單純性。從蔣勳老師走進錄音室開始，胡德夫、徐瑞仁、Lisa・高露、陳永龍、陳世川、蘇婭他們演唱李雙澤的歌，《敬！李雙澤》這張專輯逐漸完整地呈現出三十年後重新聽見他的音樂圖像。除了保留李雙澤原來的錄音版本，我也邀請了七〇、八〇、九〇三代的歌手，重新詮釋他所遺留的創作，他的歌在每個時代都應該有自己的唱法！

專輯出版之後，我再次回到淡水，在他的母校——淡江大學舉辦「三十年後　再見李雙澤」演唱會，演出場地就是在一九七六年李雙澤鬧出「可口可樂事件」的學生活動中心，當年他在校內的「西洋民謠演唱會」上幫胡德夫代打演出，李雙澤帶瓶可口可樂上台，挑釁地對台下說：「我喝可口可樂從台灣喝到紐約，我唱 Bob Dylan 從台灣唱到紐約，可是我們有沒有自己的歌啊！」

從此，藝文界的論戰和大學生的創作開始「唱自己的歌」，他揮了這面大旗之後，影響了年輕人對音樂、對社會、對藝術的重新思考。

他愛淡水，他的憤怒是一種熱情，而這個熱情也是對台灣近代民歌最早的起點。大屯山和淡水河，李雙澤在小鎮重生，也在小鎮消逝。

李雙澤曾寫下：
‧我‧們‧的‧歌‧是‧青‧春‧的‧火‧焰，‧是‧豐‧收‧的‧大‧合‧唱。

二〇〇九年，《敬！李雙澤　唱自己的歌》這張專輯，獲得第二十屆「金曲獎」流行音樂作品類評審團大獎。我的流行音樂病，愈來愈逆風而行，然而飛行中，我找到另一個更誠實的自己。

❶《敬！李雙澤　唱自己的歌》專輯　❷獻給李雙澤：胡德夫演唱〈美麗島〉

江湖

0' 69"

江
湖

唱片人的鬥志，半夜三點，繼續練拳。

〈認錯〉，我也有要認錯的地方……

傍晚七點，台北。我收到點將同事發到群組的一張照片，是她和林志炫在長沙一場演出巧遇的合照。一張在後台的照片，沒有華麗的舞台燈光和煙霧特效，就是兩個笑得很甜的互擁照。這張照片讓我想起企劃「優客李林」專輯的時光。志炫，這個我心中的大男孩，他的樣子仍然像出道時的斯文，是華人歌壇無人不曉的好聲音；李驥，愛彈吉他，擁有寫歌創作的才華，筆下的旋律受到西洋歌曲和民歌的影響，又有著獨特的音樂風格，兩人同年並同校，學校音樂風氣很盛，林志炫成為了李驥樂團的主唱。

一九九〇年我在點將唱片，為了一張專輯的籌備工作，做了一整年的企劃。這兩個男生的組合，有著城市新民歌的創作和演唱功力，卻不是當時最夯的偶像類型，在收到製作母帶後的一年多才得以正式發片，中間遇到最艱困的題目是「團名」。一般來說，唱片公司會在收到錄音完成品之後的二到三個月後出版專輯，而「優客李林」在當年的第一張專輯，從團名開始發想與藝人包裝就費了許多功夫。兩個不是大帥哥的實力創作型歌手（當時的男偶像是郭富城），曲風說民歌不夠民歌，說流行又稱不上華麗、娛樂，因此花了許多時間在企劃與創意的推演。

光是團名，在一年之中就想了一百多個，直到最後由「Ukulele」樂器名稱發展出來的中文譯名──優客李林（取其成員李驥和林志炫的姓氏），才被公司定案，而〈認錯〉的歌名，也是在最後一刻才被總

經理桂鳴玉拍板確認，其實整首歌詞中並沒有「認錯」兩個字。

在優客李林《認錯》出版之前一個月，點將唱片就放手讓我自己剪了一支沒有歌手演出的〈認錯——情境版MV〉，在電視節目的午夜時段中狂播猛打。這手屬害的策略，一瞬間將〈認錯〉這首好歌推向廣大的年輕族群，因此在正式發片前，這首歌的市場詢問度已然蔓延開來。所以當「優客李林」首張專輯發片之後的兩個月，市場銷售已經突破一百萬張。

這支MV是楊佈新導演的作品，我記得當時導演任職廣告製作公司，我跟楊導首次合作，兩人對拍攝的認知各有堅持，但觀點相同：希望將這首歌帶出一種城市民謠風。大家在這支MV看到的主要場景之一是一九九〇年的台北車站，當時還沒有正式啟用，天橋依舊令人懷念。

0'74"

當然，如果你眼尖的話，再仔細看一下ＭＶ中的女主角──當年在拍攝ＭＶ的現場，我留下這位小女生的聯繫方式，希望將她引進流行音樂界，她叫吳天心，十六歲，是就讀華岡藝校的女同學。是的，她就是我們現在看到的傑出藝人，天心。這是她首次跨入娛樂界的影視作品。

《認錯》是一張非常成功的專輯，打造了台灣演唱組合的成功模式，企劃的過程冗長，是我的唱片生涯中非常煎熬的一段時光，但也是現在最甜蜜的往事。但我要「認錯」一件事：其實原來錄音的歌詞是

「一個人走在傍晚『起點』的台北 city」，而我當時聽打歌詞時誤寫成

「一個人走在傍晚『七點』的台北 city」，這個祕密埋在我心裡好久，這個錯誤大概只有當年製作 team 的人知道。對不起──也許我覺得這樣比較浪漫吧！

流行歌上菜

在點將唱片工作期間，我遇到了八〇年代流行音樂最棒的時光：

每個唱片人都歡喜地端出一盤盤熱騰騰的流行歌上菜，沒日沒夜地烹調、嘗試著歌曲的各式料理，只要歌迷為這些色、香、味俱全的音樂熱情鼓掌，就是給我們當廚子的最大鼓勵。

有一天，我直白的告訴桂姊（點將唱片總經理）：「我想去飛碟。」她問：「為什麼？」我說：「飛碟很會做偶像，點將唱片在這方面比較弱，妳讓我去學，然後我再回來報答妳。」講完之後，我就

投了一份履歷，直接寄給飛碟唱片的陳大力先生，因為飛碟從原創經典到流行偶像，都代表了流行音樂的醇酒佳餚。

要講飛碟唱片，得先提到滾石。飛碟的董事長吳楚楚和總經理彭國華，在成立飛碟之前，都曾是滾石唱片的合夥人，吳楚楚更曾在滾石第一張發行的專輯《三人展》參與製作及演唱。一九八二年，吳楚楚和彭國華兩位離開滾石，重起歌灶，自組飛碟唱片。當時民歌風潮仍具威力，吳楚楚說，成立飛碟之初，他還在民歌西餐廳趕場演唱，公司的業務尚在起步。擔任總經理的彭國華一直鍾情於電影，因此與電影界結下了深厚的友誼基礎，一九八三年六月飛碟出版《搭錯車》電影原聲帶專輯，一炮打響了原來在台灣以演唱西洋歌曲成名的歌手Julie，也就是靈魂歌后——蘇芮！

飛碟唱片在成功的推出蘇芮專輯之後，緊接著一路簽下幾位當年的超級巨星，包括：黃鶯鶯、蔡琴、王芷蕾，也曾在九〇年代重金從滾石挖角潘越雲到飛碟成立製作公司，其中成功的模式還包括與飛碟合作的幾個製作系統，如飛鷹（由劉文正成立，當年旗下有巫啟賢、飛鷹三妹──方文琳、伊能靜、裘海正）、李壽全工作室（當年旗下歌手為王傑）、翁孝良工作室（當年旗下歌手為張雨生）、開麗製作（由張小燕成立，當年旗下有小虎隊、姜育恆、憂歡派對、紅孩兒）等等。

在年度的出版計畫中，飛碟讓每位歌手都享有雄厚的宣傳資源，每張專輯也都訂定明確的音樂風格，發揮藝人的演唱強項：例如王傑的孤鷹浪子形象、張雨生的音樂文青內涵、小虎隊超級偶像的打造……這些合作的製作公司大多都具有音樂製作或媒體操盤的實力，因此可說是飛碟在出版上的生力軍，有了這些偶像歌手的加入，飛碟在巨星環

繞、偶像升空的年代，地位聲勢高漲，成為流行音樂偶像的龍頭大戶！

九〇年代之後，我加入飛碟唱片工作，那是港星首次集體在台灣發聲的時代，台灣人自港劇《楚留香》之後，嗅到香港娛樂圈的香氣四溢，從劉德華《愛的連線》、林憶蓮《愛上一個不回家的人》，香港歌手在台灣形成一股凌駕於台星之上的隆隆巨星氣勢。

當年，我在飛碟工作，屬於事業二處（主要是港星專輯經營），經常看見郭富城進出公司，他在來台宣傳的空檔會回公司為歌迷簽名。天蠍座的他，性格樂觀開朗，熱情有餘勤奮不懈，有一次他和葉蘊儀坐在我辦公室的後方簽海報，兩人一邊簽名一邊互相嘲笑對方的國語爛，郭富城教葉蘊儀說國語：「『不係』要講成『不——戲』，

妳講『不──洗』！」其實兩個人講的是「不──是」。唉呦，錯的在教錯的！（記得嗎？葉蘊儀的唱片廣告自我介紹說「我──洗腳水！」其實她是說：「我──十九歲！」）但台灣觀眾就是喜歡他們這種廣東國語，覺得很可愛，也曾在那段時間，掀起一股小小的學廣東話的補習潮。

曾為這些華語專輯寫了許多歌詞的我，當時也在這些港星的歌曲版稅上獲得過滿好的收益，因為香港的演藝環境受惠於港劇及電影的傳播力，港星的商演走埠能力極強，藉著人氣旺盛與宣傳威力的雙效夾攻之下，正版專輯歌曲的銷售的確張張能衝破至少三十萬張，一百萬張以上的專輯也不在少數。對當時已開始結算銷售版稅制度的作者而言，只要寫的歌被當紅港星收錄使用，就像得到銷售保證，後續版稅十分可觀。當然，如果一旦寫到主打歌，那麼收到的版稅，可能像

吃角子老虎一樣，一直聽到鏘鏘鏘的聲音！

飛碟唱片與香港合作的歌手，多半是已在香港出版過粵語專輯的港星，他們看好台灣的華語市場，也希望擴大自己演唱的版圖，因此來台灣出華語專輯，更能擴大合作模式。意思就是一首歌唱完中文版之後，將同一個編曲帶回香港，找作詞人填寫粵語歌詞，重新演唱，這也是九〇年代的卡拉OK，我們常會看到同一首歌有國語和粵語兩種歌詞字幕的原因──唱片公司「一魚兩吃」的做法。

飛碟出版的流行歌曲，對當年的樂迷來說，不只是抒情的浪漫，更有巨星的風采。那是個黑膠、卡帶和CD的實體年代，專輯中都附有歌迷回函卡，我在飛碟工作時期，常被一麻袋又一麻袋歌迷寄來的回函卡驚呆了，爆量如山高，更有隨著專輯貼在唱片行的海報被歌迷

偷走。緊接著市面上到處都是這些偶像巨星們美的、帥的、酷的、萌的翻版海報，書店裡則賣著歌星們的照片。專輯一張接一張的像中了樂透一樣地成功，歌友會一個一個成立，歌迷很真誠地相挺相愛這些心中珍惜的偶像明星。

UFO，飛碟唱片，它所推出的經典歌曲，從來不曾遠渺。

只要旋律響起，歌迷的心，一觸即發！

因為模糊，才有好日子

離開主流唱片之後，我開始做「野火樂集」。對我來說，這好像在重新整理一塊「模糊的音樂生態園區」，我想說的這個「模糊」是一個很好的感覺，意謂著我看到了原來的桎梏中什麼已被「衝破」，有個契機可以重建一個新的實踐法則，目標是「阻擋」主流唱片所謂「紅」或「不紅」的價值體系。

野火一路走來，從來說不清楚自己是什麼，一切都很模糊。我想要重新創造，所以沒有現成的公式可以模仿。遠看、近看似乎一直

在繞遠路，你以為它想要靠近主流了，但它又偏離方向；你以為它是在做原住民音樂，但它又頻頻在唱著華語歌曲，以為自己在搞抒情革命。野火的前十年，我恨透了說不出來自己在幹麼，但衷心想要成就的只是一縷音樂的光線。

二〇〇〇年，網路音樂開始取代實體專輯，唱片公司大幅裁員，我想流行音樂是不是也在科技的這場超級強颱沖刷下，經歷了瘋狂K歌的土石流侵襲，認知到應該重新在土壤中自己找尋生機。破土也好，沃土也罷，流行音樂的生存者，都不再是過去溫室中的唱片寶寶。它，來自於一個大破壞之後，重新建構音樂大自然的重生和有機生態，這段期間，我開始面對自己的覺醒：復活「種歌」心願，挑戰盈虧的獨立資本和不斷的實驗與實踐。

在音樂上「野火」以自耕農的方式創造音樂，從二〇〇二年開始

每年自辦「原浪潮音樂節」及「走江湖音樂節」，尋找一條讓音樂更有

機的生命之路。就像有機農業的農夫般，從摸索沃土方式與栽種植物之

間的關係，野火的音樂，一點一滴隨著栽種音樂的實驗中找出自己的音

樂價值。二十年來，時光下緩緩移動，我們自顧自地追著光線發夢。模

糊，一切都很模糊。但模糊之後呢⋯⋯隱隱的線索自己會跑出來。經過

許久，我才從現實和實現之間，找到對於野火的說法：我們正在做「有

·機·音·樂·」！

從街頭到公園，我帶著喜歡的歌，走出以前唱片公司的舒適圈，

在路上發節目單，布置演出場景的純手工設計，想盡辦法拉攏觀眾，

介紹我認識的素人歌手。他們的好歌聲不會受到唱片商業機制的強求

與包袱，盡興地唱起自己的歌，這些聲音為我帶來了太多能量，我從歌中看見了一片森林，在廣大的天空下，我們不是在表演，而是在表達。這美好的感覺，我錄下了一場又一場的現場演出，後來集結成為一系列的《美麗心民謠》專輯。記得有一次在大安森林公園表演，那天晚上觀眾區滿座，野火歌手演出之後，全場觀眾站起來和我們共舞，尖叫聲不斷，遠處傳來一句非常具有穿透力的呼喚：「野火，我愛你！」我聽到了，我記下來了，雖然不知道你是誰，但我很想回應：「謝謝你懂！」

模糊的「野火」在有限資源和無限實踐中，一路的冒險，像在走鋼索。每一張出版的專輯，想要以歌連結人與人之間的情感關聯性，每一場演出中，呈現歌的故事、人物和場景，我們這些帶著歌而來的人，都在這些「模糊」的自我摸索中，逐漸找到自己是誰。我很喜歡

李安在《少年 Pi 的奇幻漂流》電影結尾前，故事的主述者說：「我的故事說完了，這是你的故事了。」看完這部電影時，我沒有辦法從座位上站起來，我用外套遮蓋住整張臉，一直哭，一直哭，因為我也很想告訴所有聽過「野火」歌的人：「我的歌唱完了，這是你的歌了！」

我想就是這種純粹的心電感應，讓我在模糊的、懸空的狀態下，讓歌從無經緯度的想像出發。

我書桌旁的牆上，一直貼著一張卡片，上面寫著：「沒有人教我」，這句話一直陪我穿越過以往的經驗，帶我去更迷惑的心之嚮往，這個世界標價太多，感觸太少；標語太多，溫柔太少。直到今天，我都覺得「野火」因為在模糊中找光，才有機會順著愛走，在這些有著深刻生命力的好歌中，我找到純屬音樂的好日子。

我們有歌，也都被歌愛著

江蕙「初登場」的演唱會上，幕啟……清唱的〈博杯〉力道淬鍊，〈感情放一邊〉似是一個多情世故的女子，〈夢中之歌〉輕俏華麗。

台語的三種美麗曲風，以這些歌來詮釋開場的意境，將整個音樂會的氣質與聆聽度定位得非常意象化。八〇年代的台灣，那是一個女性外出大多穿著碎花洋裝的時代。台語天后——江蕙進入歌壇之後，為保守的台灣女性傳唱出〈惜別的海岸〉和〈你著忍耐〉等撫慰歌曲，尤其是她的歌聲從收音機中流瀉出來的深情頻率，

給了女人一種珍惜的共感——因為當時的男性們大多還唱著〈浪子的心情〉和〈乾一杯〉。江蕙的演唱會，每一寸小細節都用心，視覺和聆聽度極為專業，歌者的態度與方向感，是企圖讓台語流行音樂文化站上華人的顛峰，台灣在江蕙的歌聲中，終於找到自己最驕傲的語言美學，就是歌。

江蕙的演唱會上，從沒有忘記台語歌曲中最重要的歌謠部分，小女孩從幕後唱著〈孤女的願望〉走出來，舞台背景是北投繁華夜景，歌謠組曲如時光隧道帶人返回純情年代，青春重現，最後再由江蕙和小女孩合唱〈孤女的願望〉出場。每段節目總有一、二首歌，我們不那麼熟，這些歌大多是子女寫給爸爸媽媽的情歌，這似隱若現的設計，令我非常感動。那些歌詞橫切文學又直入人心，讓人落淚，呈現出台語歌曲

的經典詞藻。而她演唱的〈家後〉，溫暖動人的良善美詞，聽者莫不聞之輕和……而我不自覺的想起八〇年代至今，女人最柔軟的韌性，始終還是沒變，江蕙的歌迷從她的歌聲中也漸漸長大，學會了在愛情中成熟而溫柔地妥協。

我總覺得社會在沒有這麼開放之前，人與人之間有一種體諒，雖不易說出口，卻最容易呈現在歌裡。九〇年代，台灣經濟突飛猛進，社會經過解嚴後更開放。江蕙開始唱起〈感情放一邊〉、〈藝界人生〉和〈愛我三分鐘〉，這個時期的台灣女性，自我意識抬頭，厭倦了浪子酒鬼的花言巧語，決定開始自己下愛情指導棋，給了新生代台灣女人一片天，我們從江蕙的歌中，找到自己對愛情的釋懷，也開始學會化妝打扮。當江蕙終於唱出台語流行音樂史上最暢銷的歌曲〈酒後的

心聲〉之後，江蕙的歌不再只是與女性為伍，時代男性也開始唱〈酒後的心聲〉，而浪子們只能唱著〈心事誰人知〉和〈往事就是我的安慰〉來好好地療傷過往。

台語是多美的語言，台灣的歌可以表白多善良的人性、多精粹的深情，而文化，就是從這裡開始。歌手們如果看到江蕙的唱功，可以了解巨星是怎樣從小下苦功，逾三十年的藝界人生，讓自己不譁眾取寵地演唱一首又一首的當年紅歌，是一個有智慧的判斷。江蕙為自己的語言而歌，對音樂、文字、語彙的專業要求，天后之名不是白白得來的。

演出結束，觀眾區的燈大亮，我坐的特區擠滿了離場的人群。當我環顧四周，幾乎都是年長的觀眾，他們攜伴結友來欣賞演唱會，滿

足而興奮地離開。流行音樂超越語言，牽引著互相友愛與珍貴良善相愛特質的島嶼。這些都是因為⋯⋯我們有歌，也都被歌愛著。

秋蟬與蝴蝶

李子恆用流行音樂的詩歌音律，創造了與自己單純、質樸性格大相逕庭的音樂人生，從知名的校園民歌〈秋蟬〉到蔡幸娟、小虎隊、江蕙、周華健、費玉清、王傑、蘇芮、南方二重唱、姜育恆、陳永龍等歌手的經典作品。他寫詞又作曲，在流行音樂界闖出一片天地，目前發表的詞曲作品共四百多首，專輯製作達七十多張。

流行音樂在七〇年代末期，開始造就另一波蓬勃的奇蹟：台灣在華語文化和社經穩定的大局前提下，迅速進入一種迷人的人文導向和

工業化的榮景，校園民歌的推波助瀾功不可沒，一大群擁有創意、樂底、歌喉和熱血的青年投筆從戎，將自己的作品從書包抽屜中一一奉獻給世人大眾。這些當年的小知青，在瘋狂的投稿和演出中，逐漸羽翼豐滿，構築了台灣流行音樂近代的最大基底，而李子恆正是那第一代的名曲〈秋蟬〉的詞、曲作者。

　　輾轉累積的唱片製作經驗，讓他很快地嫻熟於唱片幕後的創作工作模式。那時候的台灣唱片公司還都是本土品牌，各自摸索市場機會，李子恆正式在唱片領域就業之後，旋即創作出蔡幸娟演唱的連續劇主題曲〈星星知我心〉，得到通俗流行歌壇的掌聲，打開他進入主流音樂市場的宏偉大門。據他說，在當時任職於新格唱片和太笙唱片工作時期，這些所謂製作部的創意人，每天上班還是沉浸在古典、爵士、搖滾的音樂世界中，滿足了聽覺，也啟發了更多作品的可能性。

他說，剛開始製作小虎隊，要揣摩表現青春、偶像語彙的舞曲，的確有著萬分的掙扎與痛苦，但在每一張專輯都轟動的情況之下，這樣的音樂形式出奇地符合了台灣當年的社會活力，有勇無懼！但他也曾擔心這樣的音樂屬性與自己的性格過於相左，不斷反省這樣的流行音樂是否能為大眾接受？是否會成為偽情之作？

一次又一次的市場成功經驗，讓李子恆成為作品具有多元化曲式特色的傑出音樂作家。他不善於炒作煽情的悲苦，也不執著於一逕地低齡賣弄，他的歌，直入人性，純粹中彷彿挽著一雙溫厚的手，以歌扶伴你我走過一段美好人生。因此，他成為八、九〇年代中，台灣流行音樂界少數沒有耍弄商業大旗匠氣，而難能可貴的純情作者，也留下了許多暖流般的流行金曲。

九〇年代的時候，李子恆傾身在錄音室，一匣大黑木盒，打開來是十幾把的口琴，一把一把地試著音色，只為了幫一齣戲做各式情緒的配樂。人與口琴，只管感覺，不做營業，那是在巨大金錢襲捲唱片市場的年代中，我就已看見的李子恆。當音樂市場在二〇〇〇年受到MP3載體影響，市場低盪到谷底的時候，李子恆輕輕地讓自己從流行音樂界中轉身。二〇〇五年遇見他，是在台北郊區新店的一個小林子裡，他上身打著赤膊，在山區跑步，這時他已經隱沒在歌壇以外，不問俗事。

再次見到李子恆，靦腆的微笑和軟柔的音調仍在，而在音樂上，他已將自己豪華的流行背景，轉身回到故里，回到他那曾歷經烽火的家鄉──金門。數十年來，他從不認為自己在歌壇身經百戰，更不眷

戀操盤偶像像天團，我說若他這叫低調的話，又顯得俗氣粗淺。後來我明白，是歲月的深處，讓他相思起更真實的歌吟。

他沒有等候市場回春的答案，他開始做自己，做自己一輩子最重要的事——從歌中回家。這是一種隱沒，也是一種復出。這是一種轉身，也是一次誕生。流行音樂人心底終究有一些要唱給自己聽，唱給老家聽，他靦腆而堅毅地告訴我，這些歌就是五十歲之後要唱的歌。李子恆《回家》這張專輯，他不再服務市場，而是觀照自己內心的旋律。

回家

你　踩了人家的腳後跟

你　浪花一般濺得我一身

你　哪兒掙來的小位子

萬水千山　埋頭大睏

嗯　睜眼晨星　閉眼黃昏

你

　夢一做挺過雪風暴

——
——作詞／曲：李子恆

你　心一飛管它路斷河水高

你　恬著窗口那盞孤燈

一會兒靜　一會兒搖

嗯　一會少年　一會兒老

你或許你　不再騰雲駕霧　餐風宿露

或許你　不再乘風破浪　夢想理想

或許你　還得攜家帶眷　左顧右盼

或許你　依舊獨來獨往　一身月光

但是你　永遠一張票根　換了又換

但是你　永遠一等再等　天黑天亮

但是你　一顆星就出發　大江大海

但是你　越是紅塵黃沙　越要完成它

嗯　一身月光　紅塵黃沙

嗯　一身月光　紅塵黃沙

一個跟蹌　半個世紀身段

一推開門　陣陣陳年酒香

一個跟蹌　歷史腳傷未曾好

一推開門　耳邊傳來

嗯　誰啊　這麼晚

❶李子恆〈回家〉MV

原來·騷動的歌聲

一九九五年之後，我對主流音樂產生了焦躁感，疲累的聽覺在心裡動盪不安。唱片公司對市場擴張和併購的熱情大於一切，我討厭極了音樂只是用來被販售，愈來愈缺愛，尤其我幾乎長期和主流天王天后合作，也不忍看著流行音樂只為營銷數字服務，傷了這些好不容易建立起音樂地位的歌手。我知道，錢愈多，就有著愈多的誘惑，國際大型唱片集團砸下重金，合併台灣唱片品牌，將含金量高的歌星簽入旗下，整個流行音樂界的熱情被熱錢淹沒，我常聽到的是「……你知

道，那個誰誰誰兩年四張合約拿了幾個億……聽說哪家唱片公司已經

賣掉了……」江湖傳言甚囂塵上，我看著這些變局，唯一能做的就是

回到歌裡，繼續我的流行音樂病，就在這個迷惘的時刻，我聽見了阿

妹——張惠妹。

　一九九六年張雨生成功打造新人張惠妹的〈姊妹〉，這首歌曲的

爆紅，瞬間造成流行歌壇的身體被解放！「聽歌」不再只是「聽覺」

一件事，「聽歌」開始跟「身體」發生關係。從〈姊妹〉開始，張惠

妹的歌聲，帶我們從耳際竄到體內，迸發出來一股燃燒的能量，將台

灣的歌聲又如一道銀河般放射到整個華人地帶，而台灣原住民熱愛唱

歌的聲音天賦，也因為張惠妹大步邁入創造流行的領域。這首標準量

身訂作的流行歌曲，歌詞並非制式化地挑動人們催淚煽情神經，曲式

更出發於原住民的律動，卻造成全民傳唱的大轟動。

這其中能夠被解碼的緣由，除了張惠妹具有卑南族渾厚悠遠的唱腔之外，更重要的是張雨生的母親是泰雅族人，張雨生不但具有流行音樂的創造力，更能整合原住民在身體上節奏與拍點的優勢，為張惠妹打造渾然天成的歌曲，也藉由她的歌聲，傳送出屬於原住民的唱腔符碼。而這樣的聽覺，在當代流行歌的創作模式中是絕無僅有的，這兩個人的音樂基因，因撞擊而產生火花，奠定了阿妹不只以歌聲、技巧取勝，她帶來的熱力擴散，容易讓現場的群體氣氛變成集體意識，形成張惠妹式的呼喚！這個形式跟原住民部落以歌作為傳唱、聚會的重頭戲相似，因此聽歌的人分享到的不只是聲音與情感的結構，還有更多音樂在身體裡共鳴的律動。

九八年我在魔岩唱片工作，收到紀曉君的專輯母帶，一個二十二歲的卑南族女聲唱著她的母語歌謠，希望能找到聽眾與知音。這個挑戰來得剛剛好！那是一種面對產業虛胖過後的渴望重生。我開始天天聽這張 CD，像個新手般的開始尋找可以做這張專輯的脈絡。第一次見到紀曉君，深邃的輪廓，漂亮的臉蛋，挺拔的女性身材，卻是一臉害羞的模樣。認識紀曉君之後，陸續又認識了她的舅舅們，這是在王部落長大的一家人，從小跟著家庭系統在聚會中傳唱自己的原住民歌謠，歌唱是生活的重心，所以當時曉君雖然只有二十二歲，但她與Am 的默契至少培養了將近二十年，她的歌聲如洪量的風，從四面八方吹來。

她的音樂中扮演非常重要的音樂角色的 Am 樂團，這些同樣在台東南

九九年十二月五日，紀曉君《太陽・風・草原的聲音》和郭英男《生命之環》同一天出版，在台灣剛經歷了九二一地震之後，這個聲音開始撫慰大地和人們的傷慟，也帶領我們重新了解島嶼的生命力。我記得專輯出版的記者會上，當眾多媒體的麥克風一股腦簇擁到這個相貌美麗的新人女歌手的面前時，我看到她的眼睛泛著淚光地突然脫口問我說：「我媽媽呢？」是啊，她才二十二歲，懷抱著偉大的夢想，要將歌聲唱到全世界，但她不曉得這句話一旦成真，得要扛起來更多的責任，一時之間，媽媽是她最需要也是最重要的支柱。

發片以後，紀曉君和 Am 樂團絲毫不懈怠地演出與宣傳，立即得到現場觀眾的迴響。他們這種以民謠為基調的音樂，作品又經過專業製作，令有心的聽眾愛不釋手。因此，演出幾乎場場爆滿，現場雖然聽不懂她的歌詞，但她的音樂性已足夠讓觀眾具有一定的想像空間，

就進得去心裡。同一年發片的紀曉君舅舅——陳建年，他的《海洋》也開始受到矚目，這對甥姪二人在隔年的金曲獎上總共榮獲八項入圍，三座得獎，阿美族的郭英男及馬蘭吟唱隊的《生命之環》專輯，也在同一年獲得金曲獎，一時之間，我們看到從阿妹開始，郭英男、陳建年、紀曉君等原住民歌手的力量已經整隊完成，他們將帶領著我們進入騷動的歌聲年代！

二〇〇〇年開始，我為當時所有出版原住民專輯的歌手規畫「天地野火」校園巡迴演唱會，那幾年間馬蘭吟唱隊、陳建年、紀曉君、Am樂團、巴奈、王宏恩、雲力思、飛魚雲豹音樂工團等歌手都出了專輯，也參與這一系列的音樂會。其中，讓我痴痴守候最久，也經常讓我擔心失蹤的歌手就是胡德夫，他的應邀出現，總讓我欣喜若狂，但他如果不來的話，我們都能了解他的任性而為。

就在大地滿布對原聲音樂期待的同時，我被唱片公司通知列在裁員名單之內。我以為這是一齣改變時代的大劇，主要演員都已就位，卻遭到劇組被臨陣裁撤的震懾！當時最讓我慌張的不是我的前途，而是歸在我部門的歌手——紀曉君、黃妃、陳明章，他們都不是公司最一線的藝人，但最需要被照顧，因為在當年非華語類的歌手，要在主流市場上爭得一席之地，非常辛苦，幕後承擔的壓力更大。紀曉君和黃妃都是我從她們還是新人的時候就為她們的專輯統籌，出版的《太陽‧風‧草原的聲音》和《追追追》也都有不錯的成績，而陳明章更是民謠界的大師，我們常常討論一首歌在表達什麼，如果在這時候部門被裁撤，我更擔心是他們的下一步，可以繼續創造音量嗎？既然時事逆流，我就順著歌聲的路徑成立了「野火樂集」，為台灣歌繼續找一個新的家。

二〇〇四年「野火樂集」終於跨越到專輯出版的企圖，我們決定做胡德夫的聲音記錄。製作期開始，要面對像他這樣一位音樂家，去決定錄音與出版的心情絕對是慎重的。我說：「胡老師，我們要把你這輩子寫的歌記錄下來！」我當時不敢決定這就是會被出版面世的作品，因為在前幾年唱片公司也有過胡德夫的出版計畫，但他還沒開始錄音就轉身走掉，更何況野火在資金和人力上都不充足，唯獨只有一個自己最大的資本叫做──勇敢，於是我們就開始做了。

從一九九六年郭英男和馬蘭吟唱隊的演唱歌曲遭奧運主題曲侵權使用、阿妹出道，到九九年的原住民新一代歌手陳建年、紀曉君出現，〇五年的胡德夫終於吹來太平洋的風，到近年來的以莉·高露、家家、陳永龍、桑布伊、阿爆……等等原住民族歌手，都讓我驚嘆他

們的歌聲與懷抱的情感不同凡響。這是聽覺的轉機，這些歌解放我們的身體，躍然於我們的視野，並了解歌曲中深層的人性，台灣流行音樂的地圖，至今已然打開了多元的圖像，它不再是一句美麗的口號，而是我們生活與生命中的歌聲沃土。

島嶼上騷動的歌潮，新浪與舊浪，一波又一波。原來，我們生生不息。

家在哪裡？在歌裡

流浪不是腳程的事，是心情的事。我們所在的經緯度只是一個座標，它不能決定我要做哪一種人，懷抱著怎樣的夢想與胸襟。

三十七歲以前，我一直在做主流歌壇的超級巨星，那是個台灣流行歌曲繁花似錦的年代，江蕙《酒後的心聲》賣破一百萬張、優客李林首張專輯《認錯》也衝破一百萬張銷售。於是香港、星、馬、美、加……全球的華人歌手都蜂擁擠來到這座巨塔：王力宏、林俊傑、梁靜茹、林憶蓮、李玟、L.A. Boyz、劉德華、郭富城、無印良品、葉蒨文，

數不盡的大牌名字出現在我所任職唱片公司的出版計畫中，週週都有新專輯要出版發行。曾經，我恨透了這個每天要天馬行空擠壓創意的行業；曾經，我的腦袋疲累到覺得自己應該要去「京都念慈庵」的公司求職，只因為百年配方的單一產品，無須求變。

那個時候流行時尚的資訊考不倒我、好聽的旋律考不倒我、賣錢的聲音更考不倒我，我也愛上聽自己蹬蹬蹬的高跟鞋聲，走路有風地踩踏出排行榜上最無敵的流行金曲。一首新歌，我可以聽完三百遍之後，每個詞與律都觸碰到它裡面的情緒和情感。歌對我來說，不只有聽覺，它是五感的撫觸，是身體每個細胞的碰撞。聽一首歌，就如一顆載負重力的鐘槌，宏亮地、用力地撞擊上銅鐘，當你聽見那一聲「噹」的瞬間，你就會愛上這首歌，愛上你與旋律交會的那一瞬記憶。

所以我深信歌是會偷心的！唱片這個行業不但擁抱了我的夢想，也讓我擁有高薪。但從一九九五年到二○○二年之間，國際唱片公司的併購和ＭＰ３的下載風，讓我慘遭四家唱片公司的裁員，它們收了、消失了。於是，我的座標不見了。

第一次遭裁員的時候，我哭到痛不欲生，覺得世界對我太不公平（請想像一張哭到扭曲涕流的臉）。直到第四次遭裁員的時候，我笑著拿了資遣費，走向我自己渴望做的音樂風格，於是我創立了「野火樂集」。為什麼叫「樂集」？我心裡一直希望這個品牌是「音樂是一群人的集合」，而不是讓有音樂能量的創意人，純粹只是被市場消費，滿足大眾娛樂的口味。而當有一天，這些作品或歌手銷售不靈的時候，他們就被稀釋或遺忘。這是冒險嗎？很多人問我為什麼要做這

麼辛苦「零行銷」的音樂，或說妳怎麼可能將原創民謠、民族音樂帶入主流市場，而將它世界化？我喑啞無言了許久——我也不知道啊，心中明明知道那個答案是「愛」，而如果我只說出「愛」這個字，可能會收到一種「妳很玄虛又自溺」的眼神，然後雙手一攤的苦笑。於是，我在一大片模糊中摸索，因為「愛」沒有排行榜來證明，也沒有大理石地面敲擊高跟鞋的優越聲響，甚至，沒有光線。

這個全新的經緯度，不是過去經驗的我所熟悉的。「野火樂集」開始在街頭的公園辦小型演唱會，獨立製作專輯，我也開始學開發票和送貨。第一次開發票，寫錯了至少五次，直到第六次才全部寫對。第一次送貨，每張送貨單有三聯顏色（藍、紅、黃），我拿著訂貨商品和三聯單，無知地開口問店家：請問你要什麼顏色的紙？（後來我

才知道，它分成存根聯、客戶聯、收執聯）。為了宣傳每場自辦的演唱會，我會在背包裡放了很多印好的文宣卡，鑽入書店的活動宣傳區，偷偷把別人放在最顯眼位置的文宣品換成我的活動卡片，不時還去檢查有沒有跟我一樣賊心的人換掉我偷來的好位置。沒有了排行榜，歌在我心中愈來愈搖晃，我從胡德夫《匆匆》專輯到鄒族高一生、李雙澤、《八部傳說·布農》、《美麗心民謠》系列、陳永龍、李德筠的專輯，一路走了二十年，出版了二十八張專輯，「野火樂集」的音樂作品獲得國內外七十五座音樂獎項的肯定。

這幾年，我們站上了全世界許多知名的音樂廳，但我堅持野火的歌要進得了殿堂，也要進得了池塘。我們在英國的伊莉莎白女王音樂廳演出過，但依舊努力跑遍台灣的獨立書店，聽歌的掌聲永遠只有一種，來自「愛」。

這是冒險嗎？

不是。

它是，愛！

音樂這個行業，從主流到獨立之間的流浪，這樣橫越的遷徙，我只能反覆鍛鍊自己的腳程，用台灣的歌聲敞開世界的耳朵。你問我怕嗎？

容我回答你：「我怕死了，沒有一次我不怕。」若你再問我，做了獨立音樂後，會反主流嗎？容我再回答你：「在音樂裡，我是雙性戀！」

當你在異國，聽到自己的歌，你會知道心裡有個家，當你看到觀眾為歌鼓掌，分享你所熟悉的那種相愛的感覺。不管你在哪裡，家，就在歌裡。在歌裡，我們都是家人！

從雨夜花到四季歌

二〇〇八年，一場「野火樂集」在廣州的演唱會結束之後，我們去一家粵式餐廳吃宵夜。一進門，盤殽樽酒，人聲鼎沸，我們被安頓好座位之後，我就呈現了完全放空的狀態，這是每次辦完演唱會之後的症候群，在地的好朋友會張羅點菜，而我的心神還在演出的感動之中，對於眼前的媒體朋友賓客盈門，會有點掉魂。就在一陣敬酒聲中，我聽到空間裡細微的傳出一首旋律，我知道那是我最熟悉的歌，卻不是我熟稔的語言，我專注聽了一段，眼睛下起酸雨，那是〈雨夜

花〉，編曲和唱詞不一樣。我問了朋友，這首是誰唱的歌？因為空間聲吵雜，他說：「沒有歌啊？」我說你注意聽，有一首歌。一會兒他聽出來了：「喔，這是黃耀明唱的〈四季歌〉！」這時我的眼淚止不住地流，台語經典的〈雨夜花〉在粵語歌壇成為〈四季歌〉，這朵花開得更茂盛了！

一首〈雨夜花〉，走過日治時期的台灣創作流行歌曲的萌芽歲月。

最初是一九三三年由鄧雨賢譜曲，廖漢臣填詞，原名〈春天〉的台語童謠；一九三四年，作詞家周添旺將〈春天〉的旋律，改填悲涼的歌詞〈雨夜花〉。一九三七年之後，日本對台實施「皇民化運動」，唱片公司為配合政策，將原台語歌詞改為日語，這首歌曲又變身成為鼓勵人民響應「聖戰」的進行曲〈榮譽的軍夫〉，用來鼓舞台灣人踴躍從

軍，當日本兵的軍夫。這首動人婉約的旋律，走過戰火，以不同的國籍和語言，跨越大半個世紀，如今還是台灣人口中最愛唱的一首歌。

二戰之後，台灣人開始用日人留下的曲盤，磨練製作黑膠唱片的技術，他們融了舊曲盤，回收成為二次使用的原料，嘗試作新版的黑膠製造，一直到一九六〇年代開始，台灣從家庭工廠式的磨練中，摸索唱片的壓製技術，流行音樂的唱片工業才又漸漸復甦起來，而〈雨夜花〉這首歌又再度從留聲機中，流瀉回到人們的記憶之中。〈雨夜花〉不僅在一九三〇年代成為日治時期的台灣原創歌曲，一路走來，每個時代都賦予了這首歌新的枝枒和生命力。好歌不會只用單一的語言流傳，直到今天，〈雨夜花〉已被至少四種語言重新詮釋，如果不是時代之歌，又怎麼會在經歷了幾番吹落地的顛沛遷徙之後，又再邅

迤這麼許久漫長的時光。

從〈雨夜花〉到〈四季歌〉，這首旋律一直沒有老去。·在·異·鄉，

·它·是·我·的·鄉·愁·；·在·家·鄉，·它·是·我·的·身·世。

想念　郭英男和郭秀珠

一九九三年德國樂團「謎」（Enigma）在錄製〈Return To Innocence〉這首歌的期間，向法國「世界文化之家」簽約取得使用《台灣原住民複音聲樂》唱片授權，這張專輯中收錄郭英男夫婦的〈老人飲酒歌〉原唱曲，於是這首吟唱被取材混音至〈Return to Innocence〉的歌曲中。一九九六年這首歌成為奧運主題歌曲，當時，在台灣的郭英男被族人告知這首歌應該是他所演唱時，從聆聽到回憶，他非常確定是自己所唱之後，才輾轉由魔岩唱片聘請美國律師，進行國際版權訴訟，爭取個人應有的權益。

這場官司在美國進行，訴訟為時三年多，對方所屬之美國 EMI 唱片公司，最後以庭外和解方式，與魔岩的代表律師達成賠償協議，並同意在之後出版的該專輯包裝上標示「本曲取材於台灣原住民族阿美族傳統歌曲」以示尊重。

一九九九年六月，美國方面傳回來這個消息，由於尚在保密階段，魔岩預計舉辦一場發布會，公司期待這個和解的結果，會帶給郭英男一個驚喜，工作人員便非常守密地安排阿公從台東一個人先行來台北。

阿嬤郭秀珠跟宣傳說：「不行，我也要一起來！」

「呃？兩天就回來了！」宣傳說。

阿嬤說：「阿公不在家，我不會睡覺！」

公一起睡覺！

好的。太正點的理由，就請他們兩位都來台北，為了阿嬤要和阿

發布會現場才將這場國際訴訟的官司結論，告訴郭英男，也同時告知全國媒體。郭英男聽完之後感動得潸然淚下，他後來說：「我是台灣阿美族的郭英男，我希望全世界的人都聽得懂我們的歌。」一個謙虛有愛的歌聲，一場侵權的紛爭，一座巨大的奧運商輪，讓郭英男的這首〈老人飲酒歌〉成為全球矚目的焦點，也為這對老夫婦帶來晚年人生的另一個歌聲顛峰。

○

一九九九年十月，我陪著紀曉君和郭英男、馬蘭吟唱隊到了東京，一行十幾人浩蕩地去參加「愛與夢世界音樂節」。才抵達演出的澀谷文化會館，主辦單位協商有一位演奏家想要與我們即興合作。基於演出排練的完整性，我沒有同意曉君和這位演奏家的演出，以為這

樣可以打消對方的念頭，沒想到郭英男阿公卻答應了，願意用〈老人飲酒歌〉來做音樂的實驗。

演出過程十分精采，在殿堂式的舞台上，完整地呈現了台灣原住民「阿美族」與「卑南族」的歌曲，觀眾時而亢奮，時而沉靜，直到最後主持人邀請演奏家與馬蘭吟唱隊上台一起即興演唱〈老人飲酒歌〉，由郭英男領唱時，在後台的我們，開始緊張不安。

製作人鄭捷任坐在紅色絲絨布幔的後面，我站在側台的台口暗處聆聽、張望，一陣聽不懂的憂傷與音樂協調性不佳的沮喪襲來。曲畢，觀眾拍手甚至起立鼓掌叫好，我墜入了一種不捨。我猜捷任的心情應該跟我很像，這首歌走掉了原來最美的顏色。

阿公和阿嬤離場，郭英男第一位下台，嘴裡嘟囔了一句阿美族的話。

我問郭英男的兒子，阿公剛剛說什麼？他說：「阿公說，這首歌這樣唱，是一隻雞跟一隻鴨的問題！」

我不太懂阿公怎麼這麼豁達。接著回飯店吃飯、睡覺，他們不再談這件事。我卻想了好多年「為什麼」？

二〇〇〇年日本SONY唱片出了一系列世界音樂的「IMAGE」銷售百萬張專輯，想找郭英男演唱，也需要我們協助製作這首歌。

它是仿照阿美族唱腔與合音來創作譜寫的歌曲，歌詞則是由日本

方面以模仿阿美族「虛詞」的意境所造詞而成，很奇怪的方式。我問阿公有這樣一件事，不是你的歌或阿美族的歌，他們自己創作了一首「很像阿美族」的歌，你能不能學唱？我以為對一個年近八十的老人來說，這簡直是麻煩透了，但他答應了！

我開始安排製作人到台東工作，訂錄音室。

抵達台東那天，風和日麗。郭英男坐在家中的院子鐵棚下等我來，旁邊的桌子上擺放了一台收錄音機，他不斷的將錄音帶倒帶重聽，一再確認背好旋律和歌詞。他開心的告訴我，他已經將這些「日本人寫的虛詞」套入阿美族的語音，自己編輯成了一個很像阿美族的話在說：「一隻蚊子咬到你的屁股，很痛！」然後重覆一直唱就好，馬蘭吟唱隊的阿公阿嬤也照著他的唱法這樣唱。

吃飯、喝酒、錄音、喝酒、吃飯、錄音……跟他們在一起，我覺得像在帶一群嬰兒。

餓不餓了？他們一定回答：「餓了！」

想不想去上廁所？會說：「想好久，都快忘記了！」

那天在南王村錄音到最後，我發燒到四十度，昏沉中去打了一針，老人家已將「一隻蚊子咬到你的屁股，很痛！」錄好。

結果，這首歌成為二○○二年日本ＮＨＫ電視台晚間新聞主題曲。不要懷疑，就是「一隻蚊子咬到你的屁股，很痛！」這首歌。

二〇〇二年三月二十九日郭英男過世。那天的台北，是清明前的雨霧濛濛，早上十一點我接到她女兒的電話，告訴我阿公過世的消息，哭得很傷心。

強忍住淚，我進辦公室給老闆們發了一封告知的 email，然後開始準備新聞稿，將阿公生前的影音素材提供媒體。電視新聞上，快報不斷。

今天天氣極度濕冷。

從接到郭英男過世的消息之後，我知道一定要用歌聲陪他好好地走。我決定要在台東辦一場音樂會，請所有的音樂人都回來，因為我只要想起阿公……抽著菸看著我，說著我聽不懂的阿美話，我知道他一定是在說：「那個 Dumei 叫她要……吃飯還是喝酒……」（Dumei

是部落人叫我的名字），我們是可以用眼睛講話的。

每一位認識郭英男的歌手都義不容辭地答應參加這場演唱會。我和 Nakaw 先在台北準備所有的連繫工作和照片、影片、聲音的素材，每看到一段畫面，都是一陣唏噓。四月一日，我們兩個大包小包的行囊中都是郭英男最珍貴的作品，到了台東。

黃昏，我到了阿公家大門口，沉住氣……有人說，Dumei 來了。我腳軟了，我不能走不能哭，很慢很慢。郭秀珠阿嬤從房間……走出客廳……推開門，一拐一拐的走向我，撲地抱住我顫抖地說：

「Dumei，阿公……沒、有、了！」她抱得我很緊很緊，我不敢哭，甚至有點害怕，我摟著阿嬤說不出話，我不知道如果我也垮掉，還能保護她嗎？

阿嬤馬上就被親戚推進房間，我才知道在馬蘭部落的習俗，喪家的女性配偶必須要在房間內守喪，是出不得房門的。阿嬤是聽見Dumei 來了，一時間忘記了禁忌。她在進房間前，堅持要她的女兒去拿幫我親手鉤的提包和零錢包給我，她說，這幫妳做好很久了，一直在等妳來拿。

阿公的遺體在家裡客廳的冰櫃裡，他們要我去跟他講話。我看著他，像睡覺。我說不出話，因為我們以前都是用眼睛和一點點日本話、一點點國語講話，現在真的「沒、有、了」。我心裡翻捲著難以置信的痛，卻啞掉。

我們陪著馬蘭的親戚在院子聊天，因為有關喪事，我們什麼都不會做，很多人來來去去進出家裡。當時的台東市長賴坤成，給了我一

間市公所的會議室做為臨時辦公用，第二天我和 Nakaw 就開始做紀念音樂會的所有事情，這個音樂會，我連一塊錢的經費都沒有，但應該是截至目前為止，參與演出人數最多的一次活動。

賴坤成市長給我們在市公所一角的辦公室、電腦，又協調了馬蘭祖居地的海濱場地辦演唱會，盡可能提供我們的一切需要。所有我們認識的原住民歌手都成群結隊地來了，平原的陳明章、謝宇威來了，附近小學的小朋友一整校來了，其他部落的唱歌隊伍來了，胡德夫騎著五十CC的摩托車來了，倉促聯絡的公共電視轉播工程車帶了一大群人來了。我記得公共電視的邱海嶽製作人告訴我說，妳連便當都不用幫我們準備，我們自己照顧吃住。

至今⋯⋯我還是愕然和感謝。

每天深夜，市公所靜悄悄地只剩下我們這間會議室和市長辦公室兩盞燈。每夜的結束，都是賴坤成來叫我們下班，帶我們去吃一頓宵夜，才送我們回旅館。因為沒有預算，又要離阿公家近，Nakaw 訂了一間很便宜的旅社，我記得賴坤成第一次送我們兩個女生回去的時候，瞇著眼睛、皺著眉頭，狐疑地說：「妳們怎麼會住到這裡？我幫妳們換那魯灣。」我們說這樣才能用走路的到阿公家，不用張羅。

四月十二日「郭英男——失去單音的和弦」紀念音樂會當天，阿公會知道我們都在。白天沒有太多的混亂發生，只是要唱歌的人越來越多，我面對公視要轉播，一路忙著整理和彩排。所有的次序井然，演唱人一個一個上台排練，在原住民裝置藝術家的協助下，音樂會最後的歌聲儀式中……要傳承的火把和營火架，已然搭起。我知道一切

即將就緒。接下來……要彩排的是換好傳統服的小朋友，他們要從觀眾席走向舞台，一行約有五十個小朋友，當他們拿著火把、唱著歌，排成兩行隊伍，從觀眾席後方向前行的時候，我大哭了出來，無法再抑制的淚水狂流。我一直沒有哭的，我要做事情，我要幫阿公做完事情才能哭，我是這樣告訴我自己。我知道，小朋友唱歌，在我心裡一直跟阿公唱歌一樣的純粹，這一哭，沒有人可以救我。

阿嬤只能待在家裡，不能到現場，沒有關係，我想她放心我們，音樂會進行得還滿順利，我只是擔心她。會後，我們像往常的活動結束一樣，很多人約著吃飯，大家聚在一起，互相取暖，反而沒有了太多難過。

第二天一早海濱公園的出殯，我們跟阿公說再見。中午，我搭火

車回台北，在昏昏睡睡中，我猛然驚醒——還記得我提到在日本我不懂為什麼郭英男要答應那個日本即興音樂家的實驗性演出嗎？我突然明白了，阿公是認為我願意唱給全世界聽，我願意用妳想要的方式，唱給妳聽。郭英男百無禁忌，自由與自然是沒有律法的，他的人是如此，他的歌也是。原住民的歌，我相信他們最初與最終都會回到跟人跟大自然的關係……

回到台北，終於卸下了一週來心情和身體的疲倦，我在慢慢恢復中，失掉這個老人之後，我還在整理自己心裡的感覺。

五天後，我接到郭英男的女兒鳳嬌姊的電話顫抖地說：

「Dumei，阿嬤……沒、有、了！阿嬤過世了……。」過度的驚嚇和眼淚告訴我，我不能相信聽到的一切。我和 Nakaw 立即回到台東，

這次沒有人從房間一拐一拐的走出來撲向我，沒有人抱住我，我們自己默默承受再一次的離去，事實就是這兩個老人雙宿雙飛了。記得阿嬤說過，阿公不在，她一個人不能睡覺嗎？是啊，妳最愛跟了，可是以前妳跟郭英男，我們都在旁邊，這一次你們變成蝴蝶，一起飛離我們……

敬！滾石、飛碟

一九八九年飛碟唱片簽下「小虎隊」，從當紅的日本「少年隊」取經，翻唱了一首單曲〈青蘋果樂園〉，一躍成為青少年最具代表性的青春偶像，唱片大賣之際，飛碟立即請王牌製作人陳秀男開案製作，以超音速的時間完成了《逍遙遊》專輯，此劍一出鞘，歌曲立刻攻占台灣各大流行金榜。而滾石在多年的市場經驗之下，雕塑出陳淑樺的都會女性情歌路線，在製作人李宗盛的細膩琢磨中，一首〈夢醒時分〉首次攻破當年台灣銷售百萬張的紀錄，根據當年經營唱片行業者的說法，從早上開店起，就只有包《夢醒時分》包到打烊！

這兩大專輯為唱片公司日進斗金，當然也奠定了歌手直升巨星無懈可擊的地位。

而李宗盛和陳秀男這兩位金牌製作人，在校園民歌時期，同屬於「木吉他合唱團」的成員，具有對音樂的革命情感和浪漫情懷，在同期走向唱片製作路線之後，也分屬於「滾石」和「飛碟」唱片公司的旗下祕密武器。這些從校園民歌走過來的年輕人，有了寫歌、演唱、錄音、製作的經驗之後，對於流行音樂的市場渴望，已經有了一定的瞭解，加入主流環境，成為他們首要的目標。而兩位大師還經常在對方完成新作品發行之後，處心積慮鑽研對方功力，期許在自己的作品中，得到更多啟發，那是一個唱片製作的黃金年代！

飛碟唱片繼「小虎隊」之後，樂此不疲地一路打偶像牌，一九九〇

年推出的郭富城《對你愛不完》，陳秀男又成功的將這個連國語都說不清楚的香港男孩，打造成港台巨星。郭富城的偶像魅力，又更勝台灣巨星一籌，因為香港的演藝環境對舞蹈的基礎要求嚴苛，而郭富城舞蹈員出身的才藝背景，讓他在台灣出盡風頭，這是台灣歌手們最難挑戰的一關，九〇年代之前，台灣少有舞曲的歌曲出現，因此歌手們這方面的才華開發有限。

滾石唱片也在成功打造陳淑樺成為都會女性情歌代言人之後，又閃電推出由小蟲製作，潘越雲演唱的《我是不是你最疼愛的人》，這張專輯讓原本演唱〈天天天藍〉的脫俗知性女子潘越雲，立刻重返人間，突變成一枚小女子，她淒苦哀怨的唱腔，讓情歌痛點勾神入魄，滾石又握到女性市場的勝算！

一九九〇年，好勝心強的飛碟眼見滾石女性牌奏效，自己也想跳下來做，同時間飛碟與香港華納簽約合作，簽了當時在香港的國民天后林憶蓮，再度請陳秀男出馬製作，第一張專輯的〈愛上一個不回家的人〉取代了〈夢醒時分〉，成為女性歌曲年度常勝軍。從這兩首歌名中我們可以推論，兩家公司都覬覦對方的市場定位，若以歌詞的情境來說，這兩位都在愛情中善於等待的孤單女子，從等待中驚覺自己對愛的體悟。

滾石和飛碟，兩家唱片公司在一九八〇到一九九五年共同為華語歌曲創造了無數經典，也因此更奠定了台灣流行音樂的重要地位。

有一次，我在訪問滾石總經理段鍾潭先生的場合中，他說：「滾石過去之所以成功，是我們有一位可敬的對手叫做——飛碟！」這是

禮儀之邦才有的競合關係，讓我佩服。另一次是在滾石董事長六十大壽的私人宴會上，我看到段董和吳董兩人一起唱〈Hey Jude〉，全場一起和著這首歌「La La……Hey Jude……」，當時我真的有一種感覺，愛歌者，莫若滾石飛碟也──

移動的聲活

「燒肉粽——」

「酒矸倘賣無——」

「燒酒螺——」

「修理紗窗、紗門、換玻璃——」

「包子——饅頭——」

「叭噗——叭噗——」

「好吃的粿來囉！甜粿、紅豆甜粿、芋粿巧——」

「桶仔雞、手扒雞來囉——」

「來喔！來買雞毛撢、菜罩——」

我從小對聲音充滿好奇與連結，小至張嘴發出嗡嗡聲，與電風扇的扇葉一起發音，到遠遠傳來的叫賣聲，這些聲響都提示著生活空間語境的旋律。在沒有叫賣車裝上廣播器的年代，我聽到的是「人聲」的叫賣，他們的聲音洪亮，以沿街呼喚的生存方式，成為市井主要聽覺。

從小成長在南台灣，那是個還有腳踏三輪車的年代，在我家附近的街口，會有一位「叫車伕」。如果有客人要叫車，先要去找這位叫車伕，然後他會用響亮的嗓音，站在街口，用可穿牆而出、衝勁十足的聲音，直接對著兩個路口外的三輪車隊喊著：「三——輪——車——」三

輪車車伕就會騎來搭載客人，我至今印象仍非常清楚，叫車伕的吶喊聲，有重金屬的搖滾味！

下午四點，街市上吹起一聲哨響，賣麵茶的來了。我從家裡端個空碗出來買麵茶，攤車四周圍著吃麵茶的客人，美滋滋、黏糊糊的麵茶，是上天送的銷魂禮物。

晚上九點，「肉粽、燒肉粽……。」、「包子、饅頭……。」在路上騎著粗重厚實的鐵馬（腳踏車），兜售著自己的家鄉味，各路方言聲，起起落落的用不同的音高在沿街叫賣，他們的車後座都有一個食物箱，用棉被蓋住箱子口，一般人家就在窗口喊他一聲：「欸，燒肉粽へ！」立刻會看到賣粽人定睛的眼神，緊接著聽到他「《一」的煞車聲。

民以食為天，台灣戰後經濟蕭條，小老百姓還是在過著愁吃愁穿的日子，除了傳統市場之外，街市上的攤販推車是在地的滋味，因此，叫賣聲也成為生活中的主旋律，聲、腔、律，都有了味道。叫賣聲也成了市井中的定時鬧鐘，只要聽到不同叫賣人的呼喚，我都能準確的知道現在大概幾點鐘，因為叫賣人從不遲到，他們沿路的行腳和聲音，有自己的節奏、發聲和速率。

食滋味

從這些叫賣的聲音、節奏、旋律裡面，流行音樂也開始發展為庶民生活的創作，七〇年代，唱片公司出版台語民謠〈燒肉粽〉、〈賣豆漿〉、〈切仔麵〉、〈賣菜義仔〉、〈賣魚吉仔〉，都是將民間叫賣聲寫入歌曲裡，也將在地生活感，和市井小民的心聲，譜寫成歌，廣布流傳，充分反應出了當時民眾艱困的生活處境，廣受好評。而唱紅〈燒肉粽〉這首深入民間的流行歌曲，有「肉粽歌王」美譽的歌星郭金發也說，在一九七〇年代，大家生活條件很差，除了農、工社會的行業可以賺工錢之外，每個家庭都要靠不同的手藝過活，如果能夠賣個吃的，多賺些零用錢來維持家用，就能貼補家用，這首〈燒肉粽〉的第一聲呼喚，就讓我回到當年的生活景況和在地美食。

「燒肉粽」的叫賣聲傳遍大街小巷，在開始有電視的時候，郭金發打扮成推著推車、叫賣肉粽的形象，接受電視節目邀請演出。據他說，這首歌出版的時候，光有「電台」的推動還沒這麼快，有了「電視」的推動，這首〈燒肉粽〉就開始紅遍大街小巷。庶民生活中以行走的方式沿街叫賣的吆喝，招攬顧客的購買，而音樂創作人以小販叫賣的方式，將生活寫進歌裡，描寫社會現象，與聽者共生共鳴，是叫賣歌曲大受歡迎的主要原因。早期也曾有〈賣湯圓〉、〈賣橄欖〉、〈賣餛飩〉、〈賣糖歌〉、〈燒餅油條〉、〈老王賣瓜〉……這些歌曲，映照了當時的食樂文化。

燒肉粽

1

（燒肉粽　燒肉粽　賣燒肉粽　燒肉粽）

自悲自嘆歹命人　父母本來真疼痛

平我讀書幾多冬　出業頭路無半項

暫時來賣燒肉粽　燒肉粽　燒肉粽　賣燒肉粽

0' 146"

2

要做生意真困難　若無本錢做未動

不正行為是毋通　所以暫時做這項

環境逼我賣肉粽　燒肉粽　燒肉粽　賣燒肉粽

3

物件一日一日貴　厝內頭嘴這大堆

雙腳跑到欲鐵腿　遇著無銷尚克虧

認真再賣燒肉粽　燒肉粽　燒肉粽　賣燒肉粽

（燒肉粽　燒肉粽　賣燒肉粽　燒肉粽）

❶ 郭金發〈燒肉粽〉

勞動歌

街市上的勞力工作者，也有專屬服務業的流行曲，一九六八年出版的《鄧麗君之歌》，收錄了一首翻唱曲〈擦鞋歌〉，描寫鞋童背個擦鞋箱，遊走在街頭廊簷求生，只要遇見穿西裝、有派頭的名流紳士或商行大班，就會湊近問一聲：「先生，擦鞋嗎？」如果大爺有空，鞋童就會蹲在廊下，為顧客擦鞋。這首歌五〇年代由姚莉為電影《桃花江》作為插曲演唱，首唱就紅了，而鄧麗君後來的翻唱版本，也為這首歌加了動感舞姿的甜味。

擦鞋歌

作詞／曲：佚名　演唱：鄧麗君（姚莉）

路上行人走匆忙　我們等候在路旁

等候過往君子來照顧　皮鞋踏上擦鞋箱

皮鞋踏上擦鞋箱　擦鞋童子喜洋洋

感謝過往君子來照顧　擦鞋工作就開場

不管是老　不管是少　工作都一樣

江湖

不管鞋破　也不管鞋髒　擦得一樣亮

不停劈啪劈啪響　不停劈啪劈啪響

只要兩毛錢呀擦一雙　皮鞋霎時換容光

❶
鄧麗君〈擦鞋歌〉

菜車聲

菜車，是移動的傳統市場，一台貨卡車，後面載滿了雞、鴨、魚、肉、菜，車頂上的鐵喇叭，放送著流行歌聲，像廣播車一樣緩緩駛進傳統社區。菜車文化所播放的歌曲，屬於族群性的地方歌曲最多，在客家村莊就會有播客家歌曲，原住民部落的菜車，遠遠的會傳來部落金曲，這些歌曲更拉近了與顧客之間的情感，也是語言、身分和區域的認同。

它帶來的不只是顧三頓的食材，也是流行的新訊息，早期進入原住民部落的菜車，車上還會兼賣卡帶、CD，小販們將批來的部落歌星專輯，藉由廣播車大聲放送，顧客除了買菜，還可以買到最新的流行歌，生活的消遣和生存的需求都倚賴菜車提供。

菜車在行進中以母語歌曲來做為對顧客的召喚，讓琳瑯滿目的貨車成為購物進行曲，這些歌為部落的母語流傳，也在移動間作了語境的連結。
· · · ·

部落經典菜車歌

〈阿美三鳳〉歌詞原意

一位少女不遠千里，從偏遠的東部鄉下，到基隆碼頭送別欲往前線從軍的情人。當她揮舞著手中的小旗，臉上雖漾滿了笑容，可是心中卻離情依依，仍頻頻向情人表達珍重之意，並要他肩負捍衛國家的責任，早日凱旋而歸。

❶〈阿美三鳳〉原曲名〈送情郎到軍中〉，詞／曲／演唱：盧靜子（部落金曲，阿美族語演唱）

收酒矸

「有酒矸——倘賣無？壞銅、舊錫、新聞紙、簿仔紙拿來賣……。」

在還沒有落實資源回收宣導的年代，「收酒矸」是街市上經常聽見的聲音，一般家庭都會將醬油瓶、酒瓶集中擺放，等聽到沿街喊著「有酒矸——倘賣無？」的攤車來到，家中老小會將這些瓶罐和紙類整理好，賣給專收廢棄資源的小販們，還可以換來幾元錢。「收酒矸」是一個極為勞苦的工作，但也因為這個行業的特殊性，必須以移動的方式穿越馬路街巷，因此他們的名字統一都叫做「收酒矸的」。一句「收酒矸，有酒矸——倘賣無？」這個聲響，也養成了人們愛物、惜物的習慣。

飛碟唱片在一九八三年以電影《搭錯車》原聲帶，讓女歌手——蘇芮所演唱的〈酒矸倘賣無〉打下歌壇江山。電影女主角的父親是一名退伍老兵，以撿拾破爛為生，這部片講述社會底層的故事，成為台灣在一九八〇年代最賣座的電影之一，〈酒矸倘賣無〉這首歌也得到第二十屆「金馬獎」最佳電影插曲、最佳原作電影音樂、最佳錄音三項大獎，是「叫賣聲」與「流行歌」結合的經典之作。

酒矸倘賣無

——

作詞／曲／編曲：侯德健　演唱：蘇芮

酒矸倘賣無　酒矸倘賣無

酒矸倘賣無　酒矸倘賣無

假如你不曾養育我　給我溫暖的生活

假如你不曾保護我　我的命運將會是什麼

是你撫養我長大　對我說第一句話

是你給我一個家　讓我與你共同擁有它

雖然你不能開口說一句話　卻更能明白人世間的黑白與真假

雖然你不會表達你的真情　卻付出了熱忱的生命

遠處傳來你多麼熟悉的聲音　讓我想起你多麼慈祥的心靈

什麼時候你才回到我身旁　讓我再和你一起唱

酒矸倘賣無　酒矸倘賣無

酒矸倘賣無　酒矸倘賣無

酒矸倘賣無　酒矸倘賣無

酒矸倘賣無　酒矸倘賣無

● 蘇芮〈酒矸倘賣無〉

這個時代，推車愈來愈少，手機愈來愈吵，多了很多便利，卻少了人情世故。市井生活中，人聲多可貴。當街頭巷尾靜下來的時候，在城市的陽光和月光下，生活和生存並行，人生和人聲尋常的陪伴著我們的青春記憶，還好我們有這些歌，從歌中去尋找曾有的記憶。那一聲呼喚，叫醒我們的眼、耳、鼻、口、手腳與舌尖，讓感官和感覺，重新「聲」歷其境。

輯
三

神遊

流行音樂病，必然癲於歌，性格出神。

周杰倫憑什麼那麼紅？

二〇〇〇年周杰倫甫踏上流行樂壇，那一年全世界的唱片公司慘遭網路下載科技吞噬，所有音樂產業的收入奇慘無比，準確的形容，是誰比誰倒得晚而已。

周杰倫，一個高中音樂科畢業的大男孩，他清楚自己想做的事，卻不知天高地厚，渾身充斥著做音樂的狂想。十八歲那年參加選秀節目為高中同學擔任鋼琴伴奏，被唱片公司相中簽約，直到二十一歲正式出版個人專輯，那是流行音樂最兵荒馬亂的時期，大多數的幕前歌手

轉戰大陸，曾經厥功甚偉的幕後高手，乏人問津。

在所有原始框架都消失的時候，周杰倫的創作空間只能在五坪大的辦公室內，一套鼓、一台電鋼琴、一組簡單的錄音設備，還有一個捲起來的鋪蓋，他每天醒來就開始做音樂，到了晚上就睡在那兒。第一張專輯出片後，年輕的樂迷彷若聽到時代的春雷聲響，被他口齒含糊的精采旋律和音樂口條震住。《JAY》專輯不但銷售長紅，更得到二○○○年「金曲獎」最佳流行音樂演唱專輯獎，所有唱片公司的高層都傻了——這個小屁孩根本不是當道的偶像臉孔，也沒有豪華的行銷包裝，更遑論是有基底的天賦嗓音，他怎麼紅成這樣？

我告訴這些同業好友們一個看法：他忠於自己，忠於做音樂，忠於娛樂專業！

周杰倫從一開始就是以導演之姿在創作他的音樂，他在編寫旋律的時候，已經同時結構畫面，因此他可以清楚地和音樂夥伴們聊歌詞、編曲，包括他在唱歌時的口氣，需要堅決或稚氣，都已經有一套完整的想法，而擅於用節奏性的音樂情緒，帶動身體的幽默感，更是他的一絕，因此，我們看到的周杰倫，能歌善舞，亦文亦騷。

我曾經在知名流行音樂編曲大師陳志遠生前唯一一次的訪問中間他：「你覺得周杰倫厲害嗎？」（我必須說，在陳志遠面前問XXX厲害嗎？需要鼓起非常大的勇氣，因為陳志遠不但是流行歌曲的神主牌，他的個性更是好辯、善辯，我認為自己是提了人頭來請教他這個問題。）陳志遠聽完我的問題，從低頭、看遠方、直視我，再低頭、再看遠方、回來直視我，這中間有三分鐘的沉默，才終於開口：「厲害！」

呼——我大吁一口氣，簡直聽到自己心跳的聲音。我立刻追問：「你認為周杰倫哪裡厲害？」陳志遠迅即簡潔的回答我：「他
．．．
聽古典！」

「他聽古典」四個字。

我突然覺得被打通任督二脈，原來先前那無聲的三分鐘，陳志遠將所有的事回歸到看見周的創作原點，就是底蘊和基本功。我很確定如果我問所有業界的大內高手們，周杰倫憑什麼紅，沒有人會說出
．．．
聽古典！

從成名的創作歌手到二〇〇一年第一次舉辦大型個人演唱會，我心裡實在替周杰倫捏了一大把冷汗。要這麼快嗎？創作的曲目都還不夠，就要辦「個唱」嗎？後來他更快速地當上ＭＶ導演，拍《頭文字Ｄ》、《滿城盡帶黃金甲》成為電影明星，當你以為他進軍華人影壇

時，他已經去好萊塢拍攝《青蜂俠》，導演電影《不能說的祕密》、《天台》，每年數十場的演唱會……都創下高產值的票房，而他仍是一名創作者，懂得讓自己勇闖天涯的勇士，在音樂裡他忠於自己，在娛樂業中，他忠於專業。

日本 AVEX 唱片公司曾在二〇〇四年為了進軍華語市場，做過縝密的市場調查，其結果是「華語流行音樂界，五十年內不會再出現第二個周杰倫！」我聽了實在駭然，因為當大家都把周杰倫當做歌壇圍攻目標的時候，他已閃身去拍電影了；當電影界把他當做有威脅性的男演員的時候，他又一腳跨入好萊塢成為全球男影星；當他出版新專輯《牛仔很忙》的時候，已成為票房破億的電影導演；當他的電影情節還在我們心中蕩漾的時候，他又唱起〈鞋子特大號〉；當我寫這篇

評論的時候，二〇一六年他主演的第二部好萊塢大片《出神入化二》和監製的《一萬公里的約定》即將上檔。如果現在我們來安排一個劇情，周杰倫是一個你奉命去圍剿的對手，你將永遠殺不到他。因為，你根本不知道他在哪裡！

周杰倫憑什麼那麼紅？因為：他從來就沒有框架，他用快樂生產娛樂，他用時間創造空間，他用古典製作經典。當你走進他的演唱會彩排時的現場，電吉他狂躁聲一下，突然一聲「卡！吉他的第幾根弦的第幾個音不對，要調弦！」此刻，他正坐在台下，彩排著自己的演唱會。

二〇一六年一月二十日，《天下雜誌》獨立評論：聽台灣愛唱歌專欄

哈林——奇葩的搖滾魂！

庾澄慶，人稱哈林。據說這個綽號的來源是他從小就嚮往住在紐約哈林區，當個有極度節奏感的黑人歌手。十七歲開始玩搖滾樂團，組過哈林 & ADA Band、Roller Coaster 樂團、頂尖拍檔樂隊。

第一次見到哈林，是他在出《傷心歌手》專輯的時候，剛出了第一張專輯，來上我任職的電視綜藝節目，當年的唱片新人要上電視打歌，必須配合節目玩個白痴的「喝水傳話」或者是「恐怖箱」之類的遊戲單元，才有機會打一下自己的歌。關於玩遊戲這件事，唱片公司

堅持不同意，但我私心欣賞他這種「創作搖滾新潮派」的歌手——這句話聽起來很老氣，但在一九八○年代，可是「文青」專有名詞！溝通到最後，彼此妥協的結論是他先來唱一首口水歌，於是哈林在電話的另一頭，邊吃泡麵，邊說：「那就唱〈Summertime〉好了！」

嗯……那是個江蕙在唱〈惜別的海岸〉、葉璦菱唱〈愛我別走〉的年代，為了讓他唱一首藍調的〈Summertime〉，老闆把我臭罵了兩個禮拜。這就是哈林，他的搖滾魂！三十年來，這株奇葩，寫詞、寫曲、演唱、主持、拍廣告、當音樂選秀導師，除了愛音樂之外，我相信沒有一件事情是因為他自覺「天生很會」才去做，尤其當主持人這件事，應該是一件他非常不願意嘗試的工作，因為哈先生的口條不是屬於耍舞台嘴皮子的藝人。

曾經有一次和哈林在攝影棚碰到面，他突然認真地打量我，看著我說：「妳今天的眉毛……（遲疑很久）……嗯……（他開始皺眉、手指摳著下嘴唇，口中發出『嘶』的聲音很久，還一邊左右搖頭）……畫得很像……我媽！」

「蛤，你媽！你媽不是平劇名伶嗎？」我立馬衝去化粧室，照著鏡子看了很久，死命刷掉眉筆的痕跡。

這就是當年的庾澄慶，很率直、很認真但又有無厘頭的傻氣。

哈林在當兵的時候，每天有空就寫歌，退伍之後，拿著自己的試唱帶，去各大唱片公司敲門，每次回來都很生氣的說：「那個老闆懂不懂啊，我放音樂給他聽，他說這種音樂不太好聽！」他把每一家老

闊都罵了一頓，最後終於等到以古典音樂為廠牌主線的「福茂唱片」
願意出版他的專輯。

　他的第一張專輯，由張耕宇擔任製作人，因為兩個人都是玩樂
團出身，首張專輯花了兩年時間製作，他們選擇完全以自己組成的
樂隊負責編曲，每首歌堅持自己演奏，自己練習錄音，一直操兵到
一首歌的編曲可以錄一百個版本，才正式進錄音室錄成專輯。從《傷
心歌手》、《我知道我已經長大》到《錯過的愛》，庾澄慶的前三張專
輯成績不俗，但直到第四張《讓我一次愛個夠》爆紅之後，才讓哈
林在樂壇上找到當紅歌手的位置。

　一九九八年開始連續五年入圍金曲獎最佳男歌手，直到二○○二
年他才以第十四張專輯《海嘯》拿下金曲獎「最佳男歌手獎」，跟現

在許多以選秀比賽出線的歌手，容易獲得成功成名的掌聲來說，哈林可說是出道得早，但成功的機運，相對來得有點晚。除了歌手的身分之外，他後來更開始跨界擔任綜藝節目主持人。一開始聽到哈林接任主持棒時，我深深以為這個決定的玩票性質居多，因為他是一個 rock star，只會沉醉在創作和演唱之中，就如他的製作公司叫做「哈林音樂產房」一樣，庾澄慶怎麼可能是一個在螢光幕前對著鏡頭笑的主持人呢？結果我錯了，哈林是一個願意面對挑戰的 rocker，他願意妥協去做一件可能糾結與掙扎的事，並且願意練習可能很討厭的工作。更沒有想到的是，他的主持命會這麼長，長到有一天庾澄慶站上金曲獎的舞台上，擔任華人最具影響力的音樂頒獎典禮主持人。那一夜，他一襲白西裝，很

音樂，很酷！

二〇一二年開始，哈林擔任大陸「中國好聲音」選秀類節目的導師，專業的音樂背景和流利的口才台風，是他入行三十多年來磨出的一把劍。庾澄慶，沒有因為綜藝節目的討喜風格，少掉了自己內心對音樂的忠誠，更沒有因為熱愛搖滾樂，而成為一個倔強頑固的口號歌手。媒體喜歡用他的奇葩臉來形容私底下的哈林，對我來說，他最奇葩的是那股三‧〇版的搖滾魂，一直持續更新中！

二〇一六年二月十七日，《天下雜誌》獨立評論：聽台灣愛唱歌專欄

神遊

0' 171"

傳奇女伶高菊花──這條艱辛歌手路，只因她父親名叫高一生

高菊花，一個你不曾聽過的名字。她的歌，在五〇年代迷倒一眾台灣官商權貴，在歌壇紅極一時，但因為父親高一生為白色恐怖的受難者，躲避政治禍延，終生沒有出過唱片⋯⋯於二〇一六年二月二十日凌晨病逝。

台灣最早演唱西洋歌曲的搖滾樂團，應屬五〇年代的「洛克樂隊」及「雷蒙合唱團」，主唱皆為金祖齡（Johnny King）。二〇〇四年我為了《聽時代在唱歌》紀錄片，首次訪問金祖齡，聊他的音樂人

生。訪問到最後，金老師喟嘆地說：「當年在歌廳的美好年代，有一個很會唱的歌星叫做『派娜娜』，我很想找她。當時，她好漂亮，但聽說身世很淒苦，不知道還在不在？」

這件事只是整個訪問過程的幾句話，我聽著，但沒特別放在心上。

二○○六年，「野火樂集」為了錄製高一生老師生前的作品《鄒之春神》專輯，由高英傑（高一生次子）帶領我們先行拜訪族人，並親說緣由。我是一個陌生的外人，對於是否能獲得部落的認同，非常忐忑不安。一整天跑了幾個村子，大概重要的人士都會面過了，心情上仍然誠惶誠恐。傍晚時，我們來到高一生在達邦部落的老宅外，高英傑親切的為我介紹一位婦人，說：「這位是我的大姊，她叫高菊

花，以前也很會唱歌。」

婦人向我點頭致意，氣派地說：「妳好！」眼前的她，有一種巨大的魅力，讓我瞬間像是受人指引，不假思索的啟齒問她：「妳是『派娜娜』！」她回答：「是，我是。」我上前緊緊擁抱她，心中充滿莫名的悸動。

下一秒，我在初晚星子發亮的阿里山達邦部落天空下，打電話給在美國的金祖齡，讓隔了半個世紀未謀面的流行歌壇天王、天后講上電話，內心充滿身為流行音樂人血液中最重要的「根譜」。

當紅歌手背後的滄桑

在此之前，我從來不知道「派娜娜」本名叫做「高菊花」。她的父親高一生於一九四五年擔任阿里山鄉長，於就學時開始接觸現代音樂，曾為妻子創作抒情俳句，為族人譜寫激勵歌曲，以音樂作品為浪漫性格與政治理想加持。一九四七年「二二八事件」發生，高一生因協助涉案者避難，被加上罪名「匪諜叛亂」，於一九五二年被捕，一九五四年遭到槍決，為白色恐怖時期的受難者之一。

高菊花畢業於台中師範學校，任教於阿里山國小，一九五二年已申請好赴美國攻讀哥倫比亞大學，卻遭遇父親因政治因素被捕，年僅二十歲的她，求學之夢中斷，家裡經濟也一落千丈。

為了賺更多錢養家活口，朋友介紹她去歌廳演唱，但因深怕受父親之累牽連入罪，唱歌必然不能公開本名，於是取藝名為「派娜娜」。

派娜娜以拉丁歌曲聞名遐邇：漂亮的臉蛋、狂野的嗓音、風情萬種的舞姿，讓她在歌壇一炮而紅，邀演應接不暇，在五〇年代迷倒一眾台灣官商權貴。各大唱片公司捧著合約、現金找她簽約，但她一概拒絕，因為她在舞台上的演出結束之後，情治單位的人經常已在台下等候，帶她去問話，並與她交換援救父親的條件。當時父親仍被關在青島東路的監獄，尚未判刑，派娜娜一心賺錢，一心救父。

進入歌壇爆紅之後，派娜娜的生活，陷入虛榮的繁華與政治的陷阱中。外貌的美麗只是讓她一再被利用。最終，父親還是走了，她也迷失在滾滾紅塵。華麗的歌聲只為成全家人的求生！派娜娜每晚妖媚惑眾地活躍在虛情假意、歌聲儷影的舞台上，下戲後，她還原高菊花的身分，僅僅是一個殘妝瘖咽的女子，喝醉了酒，爬到樹上放聲大哭。她恨，恨人生無情。

我問她，妳唱父親的歌嗎？她說：「我的父親在青島東路（坐牢）的時候，他把譜寫好寄給我，五線譜。可是他作的歌我真的很少唱。你們知道那個〈春之佐保姬〉的歌嗎？你們要記得喔，那是他在青島東路寫的，那個時候，他的指甲一片一片都被拔掉了。」

將近十年的時間，我和高菊花無話不說、無淚不流，她的歌壇「輝煌」已成一頁「灰黃」的歷史。派娜娜三十五歲從歌壇隱身，結婚、生子，後又遭逢先生孩子離世。二○一六年二月二十日凌晨高菊花病逝，她是台灣歌壇的傳奇女伶，也是大時代命運悲離的勇者！

＊高菊花口述原聲，收錄於《鄒之春神》、《派娜娜》專輯

二○一六年二月二十六日，《天下雜誌》獨立評論：聽台灣愛唱歌專欄

0' 177"

音樂大師李泰祥浪漫二三事，病榻旁崔苔菁清唱〈告別〉！

一九八〇年代末。台北，中山北路「老爺酒店」一樓的古典法式西餐廳，拱形的天花板垂吊著長串閃閃發亮的歐洲水晶燈，四方喇叭播放的是交響樂演奏曲，臨窗的是巴洛克風格的雕花桌椅，每桌客人悄聲細語地用文雅聲音交談，我第一次坐在李泰祥的對面和他同桌吃飯，討論專輯合作的事情。

我想這是我這輩子第一次看見那麼帥的男人，而且還留著「漂撇」的山羊鬍，那時的我，初出社會，對於一切都很好奇。我記得當

李泰祥優雅地拿起刀叉吃著前菜沙拉時，我一直目不轉睛地盯著李老師看，想知道他怎麼避掉山羊鬍和千島沙拉醬之間互相干擾的關係，結果我發現，我好像真的看到一隻羊在吃草！（為了還原「記得當時年紀小」的真實回憶，這樣的開場白，好像對大師不敬。老師，不好意思，現在才讓你知道我當時的感覺……）

音樂大師的日常

李泰祥在創作生活中，為了找尋音樂靈感，經常一個人去博物館看藝術作品，以觸發他寫作的動機。有一次他去看一個展覽，在那兒閒逛思索了很久，導覽員不認識他，卻覺得這個年輕人一定是想對展覽有更多瞭解，於是開始向他詳細解說每件作品的歷史背景，李泰祥由衷感激，一直待到下午五點半，館方催促他即將閉館，請往外移動

時，李才走向剛才的那位解說員，問道：「請問妳等一下幾點下班，我可以請妳吃飯嗎？」當然，那位解說員是位可人兒！

八〇年代，搞藝術音樂的人基本上是貧困的，即便是像李泰祥這樣赫赫有名的藝術家，為了完成更多理想，他也必須接許多商業作品的案子才能維持生計。寫廣告歌，成為最大的經濟收入來源。一首廣告曲三十秒，信手拈來不難，而才華洋溢的他，也總能寫出令廣告商和客戶極為滿意的主題歌曲。四十歲以上的人應該都記得「野狼一二五」這台當年爆紅的摩托車，也都會唱這首廣告歌，這就是李泰祥的代表作之一，還有由他親自演唱的版本。

另外一件有意思的事，是天生浪漫成性的李泰祥，有一次在家裡單獨為一位朋友演奏，當李正陶醉地彈奏時，弟弟李泰銘推門從外面

進來，看見哥哥入神地在彈琴，不敢打斷，等李一曲奏畢之後，泰銘走近哥哥身邊，悄聲問：「這位客人是誰？」李泰祥鄭重地說：「我跟你介紹，這位是剛剛送我回來的計程車司機。」

他的淚掉在我的手上

二〇〇八年，「野火樂集」想要做陳永龍《日光·雨中》專輯，整張專輯收錄李泰祥作品，包括〈告別〉、〈一條日光大道〉等。我們先去向李老師說明初衷。這件事情最困難的地方是要等他點頭同意，因為李老師的作品大都由嫡系女歌手演唱，這是第一次由男歌手來詮釋的專輯。製作人陳主惠是李老師最信任的音樂夥伴，我們從發想到出版，總共花了兩年的時間完成，最後一關是拿著錄音母帶到李老師家，需要得到他的認同。那坐在客廳裡將近六十分鐘的時間，我們噤

聲不語地等他聽完。點頭！李老師成全了這張新世代傳唱作品的出版。

後來幾年，李老師的身體每況愈下，經濟來源更為吃緊，最感人的是大陸的樂迷們串聯式地舉辦了「青春版稅──致最敬愛的李泰祥先生 募款演唱會」，演唱會的主辦人透過我們這些音樂工作者轉交募來的款項，李老師在病體重恙之下，還努力寫下回函致謝。同時，滾石唱片段鍾沂董事長在二〇一一年金曲音樂節活動中舉辦由我策畫的「我們都愛李泰祥」演唱會，滾石將全數票款收入捐給李泰祥。這場演出之後，滾石陳端端代表段先生帶著捐款支票和李泰祥愛吃的小羊膝，我們一起到李老師家拜訪。那一天，他好開心。臨走前，李老師哭了，卻不忘多情地牽起我們的手背各自親吻了一下。那一吻，他的淚剛好掉落在我的手上。

耳邊的那一曲〈告別〉

二〇一三年秋夜，樂評人馬世芳打電話給我，希望想辦法幫助病危的李泰祥。隔日我們緊急與李泰銘見面，首要是讓老師先住進「頭等安寧病房」，原因是原本住在比較符合家裡經濟條件的三人房，但李泰祥在病榻上只有聽著〈馬勒交響曲〉才能平靜下來，可是那麼大聲的音樂，會影響隔壁兩床的患者……他們的家屬，可能已經躁動起來。提議一出，醫院即為我們換到頭等病房。

最後這一段路，我們經常去醫院陪他。有一晚我突然收到天后崔苔菁的聯繫，她非常想去見李泰祥最後一面，問我怎麼去看他比較好，我悸動不已。當年崔苔菁加入滾石唱片，希望和李泰祥合作，而滾石正在出版唐曉詩《告別》專輯，崔特別喜歡這首歌，也義不容辭

地在電視上演唱，並大力宣傳。兩人也曾一起合唱過這首歌，結下金石情誼。在崔苔菁面前，李泰祥只有一個名字——「大師」！

十二月底，我在醫院門口接到崔苔菁，上到病房之後，崔苔菁撫摸著李泰祥的臉，告訴他自己多麼敬重他，依依不捨地跟他說話，最後，崔姊在李泰祥的耳邊清唱了一首〈告別〉作為對李大師的最後一次的話別。那一刻，我的心都揪碎了，淚流不止。當外界看音樂界、娛樂圈，多半以八卦及窺視的角度來做茶餘飯後的消遣話題的時候，幕後的天后，有一顆柔軟豐沛的心與尊師重道的互愛互憐！

隔兩天，一月二日，大師帶著淺淺的笑容在睡夢中離世，表情一如他的歌〈一笑就走了〉。得知他走的當下，我突然想起一件事，他曾拿著《潛水鐘與蝴蝶》這部電影的DVD問我：「妳有沒有看過這

部電影？」我說：「有。」他潸然淚下，哭得像個小孩，我想，我知道他想說什麼……

後記：李泰祥，阿美族馬蘭部落族人，台灣近代重要的音樂家。

他的歌是我們青春的記憶。李泰祥的音樂作品，從〈橄欖樹〉開始影響了一整代的華人，也開啟了古典和流行音樂的跨界風格。七〇年代台灣文藝新潮流的創作者，經常有私房沙龍的藝術聚會。某天，作家三毛特別來聽〈橄欖樹〉的作曲，聽完之後，意猶未盡，李又彈了一曲未填詞的歌，彈畢，三毛聊了自己對這首音樂的想像，與李泰祥討論之後，即填入歌詞，說：「你看看！」，隨後三毛轉身，拋給李一個認真的眼神。沒多久，李泰祥坐在鋼琴前，寫成了〈一條日光大道〉。

二〇一六年三月十六日，《天下雜誌》獨立評論：聽台灣愛唱歌專欄

我的流行音樂病　　　0'　186"

鳳飛飛——台灣人的心肝寶貝！

從林秋鸞、林茜到鳳飛飛，她的奮鬥歷程一如〈掌聲響起〉這首歌。

八年前某夜，一場大型晚會前夕的通宵彩排，我拖著既疲憊又空洞的身軀，走在小巨蛋的迴廊上。那幾乎只剩下游絲般氣息的當下，我聽見鳳飛飛現場試音的歌聲：「孤獨站在這舞台／聽到掌聲響起來／我的心中有無限感慨／多少青春不再／多少情懷已更改／我還擁有你的愛／好像初次的舞台／聽到第一聲喝采／我的眼淚忍不住掉下來／經過多

少失敗／經過多少等待／告訴自己要忍耐⋯⋯。」

順著那深情無瑕的演唱，我被牽引著奔回舞台旁，身旁是同時靜止了腳步的「雲門舞集」林懷民老師。這是午夜兩點半的小巨蛋，鳳飛飛唱得入神，字字濃郁，台風大器，專業有禮。頓時，我完全被她的歌聲和氣質震懾住，還記得林懷民對鳳姊的歌聲嘆為觀止。

我看過許多次鳳飛飛的演唱會，但從來沒有在半夜聽過彩排現場，即使演繹再熟稔不過的歌曲，她對彩排的要求，依然如此慎重。

我知道她深愛著聽她歌長大的鳳迷，但卻不敢置信她連生病也捨不得告訴我們，只留下「沒來得及唱的歌，下輩子再唱給您們聽！」心存對歌迷的這分相惜相愛，竟然如此隆重。

從小孤獨站在舞台上的鳳飛飛，人生雖已謝幕，但歌聲依然盛開。她的名字從林秋鸞、林茜到鳳飛飛，是台灣流行歌壇至今橫跨唱片、電視、舞台、電影、廣告、秀場、演唱會的唯一女主角。

親切如鄰家女孩一樣安靜、乖巧、純樸個性的鳳飛飛，本名叫林秋鸞，桃園大溪人。十五歲參加民聲電台歌唱訓練班，得到歌唱比賽冠軍，以藝名「林茜」出道。

民國五十八年，年僅十六歲的林茜首度在台北市延平北路的「蓬萊閣」餐廳以演唱台語歌和日文歌擔任駐唱歌星，每天固定凌晨四點起床練習發音，歌廳一天至少演出三場，林茜唱完下台之後，就到前台觀摩其他歌星的演出。中場休息時間，她便回到後台，為自己縫製演出的舞台裝，一針一針釘上亮片。

為了扛起家計，林茜陸續接了更多歌廳、舞廳的演唱工作，開始馬不停蹄的跑場人生，收入雖穩定但一直未見轉紅，直到參加中華電視台開台大戲《燕雙飛》演出及演唱主題曲，將藝名改為「鳳飛飛」，才被大眾逐漸熟識。

台灣第一位被稱為「星媽人物」的「鳳媽媽」，不但對鳳飛飛事事要求嚴格，同時也對她的演藝前途多所鋪路。當年鳳媽媽經常「剛好經過」知名的「海山唱片」，不時就來串串門子，希望透過灌錄唱片為女兒打開歌唱事業，又加上廣播名人阿丁的再三保證與大力協助，鳳飛飛終於在十九歲那年出版個人第一張唱片《祝你幸福》，從此一炮而紅。

鳳飛飛在林茜時期與同在歌廳駐唱的歌星——憶雲，曾經是感情

如膠似漆的室友。憶雲駐唱時間不長，隨後轉赴海外登台，與台灣歌壇失去聯絡。當她知道原來當紅的鳳飛飛是同期出道的好友之後，反而因為尊重鳳姊得來不易的歌壇地位，不願打擾她，更不敢聯絡她。直到鳳飛飛透過媒體千辛萬苦在新加坡找到她，兩人見面，抱頭大哭。憶雲說：「我知道妳很忙，又那麼紅，我心裡一直在祝福妳！」鳳飛飛說：「我雖然名字叫鳳飛飛，但我還是林茜啊！」

七〇年代中，聲勢如日中天的鳳飛飛在錄製新專輯時，非常渴望自己的歌曲得到足夠的社會尊重與大眾文化的認同。當時有人形容她的歌曲是「女工音樂」，十足帶有位階之別的意識形態，於是她執著並盛情邀請當年藝文界公認最年輕的創意才子詹宏志參與企劃，那張專輯就是《掌聲響起》。發片記者會的新聞資料上，詹宏志寫下一段話：「台灣人心目中的台灣，可能是⋯城隍廟、擔仔麵、

魚丸湯和鳳飛飛⋯⋯。」

《浮世情懷》是鳳飛飛出版的第七十五張個人專輯，在這張專輯

製作中，她堅持邀請羅大佑為她寫歌與製作。出資人吉馬唱片陳維祥

說：「那時候羅大佑很紅也很貴，我還專門跟鳳飛飛、鳳媽媽去羅大佑

香港工作室找他，請他幫鳳飛飛做兩首歌，溝通很久，最後羅大佑做了

〈心肝寶貝〉和〈追夢人〉，其中唯一的一首台語歌〈心肝寶貝〉讓這

張唱片大賣一百二十萬張！」這也是鳳飛飛出版個人專輯的最後一張黑

膠唱片。

羅大佑和詹宏志，這兩位至今仍被譽為華人歌壇和文壇的雙怪奇才，

都曾在年輕時為一心向上的歌后打造永恆的金曲佳句。鳳飛飛，她身上那

雙與時俱進、自我期許、靈敏聰慧、勇敢突破的翅膀，雖然受制於當時唱

片公司的畫地自限和滿足現狀的框架，但鳳飛飛努力飛了出去！

從大溪到台北，從台灣到華人世界，鳳飛飛這個名字和她的歌，終於成為流行音樂與大眾共生的信仰。

林秋鸞、林茜、鳳飛飛，她的奮鬥歷程也正如〈掌聲響起〉這首歌：「掌聲響起來／我心更明白／你的愛將與我同在／掌聲響起來／我心更明白／歌聲交會你我的愛。」

寫到這裡，我想說：「鳳姊，沒來得及唱的歌，下輩子這一遍副歌，讓我們唱給您聽！」

二○一六年四月八日，《天下雜誌》獨立評論：聽台灣愛唱歌專欄

李宗盛——終於寫了「給自己的歌」

二〇〇七年，北京大學「百年講堂」。我第一次帶著台灣原住民歌手登上這個黃金學府，主辦「唱自己的歌」售票演唱會，這場活動由北京清大和北大兩校的學生努力克服了許多校內成規，終於圓夢。早在一個多月前，我邀請李宗盛來看這場演出，當年他仍住在北京，籌備創辦「李吉他」，那是他回到自己最夢寐以求的吉他製造事業初始。

場內，人潮洶湧；場外，觀眾擠爆。下午三點多，李宗盛說：

「我就出發過來了。」我一直等著他，節目準備開始，仍不見人。眼看不開場不行了，滿心遺憾。常看演出的人就知道，幕啟那一刻，是故事最重要的開端。演出進行了十五分鐘，主辦同學湊過來說：「李宗盛老師來了，但他又被警衛趕走了。」

我立刻衝到場館外面，才發現因觀眾超載已造成安管問題，警衛不准任何人再進入。我在雨中的校園追上乖乖被趕離的李宗盛，再回頭向警衛求情：「他是今晚最最最重要的貴賓！」學生也幫忙關說，終於放行。李一路向我們道歉：「下午三點多出門，北京一下雨，整個車潮壅塞，真不好意思……。」那一晚，演出結束時，全場觀眾的掌聲、踩地聲、尖叫安可聲，如雷轟耳。我相信，李宗盛看完

心裡有許多感觸，他對流行音樂這個行業一直有著更高的期待，從來不滿於現狀。

另一次，是滾石董事長段鍾沂先生的六十大壽，全場重量級的音樂、影視、廣告界人士滿堂。私人晚宴才開始沒多久，你知道……那些西洋老歌一唱，時光瞬間切換到一九七〇的嬉皮年代，「Flower Child」理想主義的年輕人回到頭上戴著花，追求 Love & Peace 的集體意識，再加上紅酒的催化，我整個笑出來，因為我沒有那麼年長，所以好像一個晚輩在一個老電影的拍攝現場（當然也覺得很幸運，看到這些大老們一起變成酒鬼唱〈Let it be〉和〈Hey Jude〉）。入夜，人散，他們搖搖晃晃地拖著六十歲的身體、二十歲的靈魂離開。我的目光，看到一個身影，獨自在空蕩的大廳前方，凝視著「六十」那盞

霓虹燈，來回踱步好久。那人是李宗盛。

我認識的李宗盛，非常講究對人、事、物的「敬重」，他對於一把吉他的敬重，幕後工作人員的敬重，一首歌編曲、語境的敬重，歌手聲音的敬重，流行音樂的敬重⋯⋯他往往不自覺的「敬重」許多事，這個自我要求成為他的創作性格，也成就了他每首作品細雕慢磨之後的雋永風格。李宗盛「敬重」的人格特質，影響到許多音樂夥伴，我們稱他為「大哥」，但他在他的前輩面前，自稱「小李」。

流行音樂這一行，創作者深夜不眠的寂寞，是一種責任，也是一種必然。李宗盛的每一首創作，都有幾句如棉裡針般刺進自己真實人生的句子（當然也刺進聽者的內心），但寫歌畢竟不是說話，字與律之間的口氣起伏，好聽順耳，氣質氣勢，會決定這首歌一生的命運。

「所有知道我的名字的人啊／你們好不好／世界是如此的小／我們註定無處可逃／當我嘗盡人情冷暖／當你決定為了你的理想燃燒／生活的壓力與生命的尊嚴哪一個重要。」

這首〈我是一隻小小鳥〉是李宗盛在一九九○年為趙傳寫的作品，二○一○年丁噹再次重唱，時隔二十年，不一樣的時代，不一樣的演唱者，這隻想要飛卻怎麼也飛不高的小小鳥，仍在尋覓一個溫暖的懷抱，仍在自問這樣的要求算不算太高。很多歌第一次唱紅叫「厲害」，繼續傳唱又紅叫「認同」。一首流行歌曲，「認同」比「厲害」更難！

二○一○年，「縱貫線」重返台北演唱會，我坐在台下，李宗盛說了些話……有一首寫了很久的歌，等到巡迴終場台北站才要唱，歌

名就叫〈給自己的歌〉。音樂一下，歌詞的字字珠璣，旋律的張力強大，編曲的神魂顛倒，李宗盛如唱如訴，似痛若憐，驚豔全場。唱畢，我們身邊的所有流行音樂的好朋友們全都站起來鼓掌，觀眾尖叫聲貫穿整個小巨蛋，久久不息。

在流行音樂走到歌舞線上的時代，能量強大的音樂創造者，他們追求本質生活的純粹，但更擁有了歲月淬煉的敏銳，出拳的重量，果然非凡！這樣的自覺，令我為李宗盛來自台灣，感到驕傲，令我對我身處的行業學到「敬重」，感到光榮。

流行音樂是敬業與專業的團隊行業，絕對不是一台電腦和人聲就能搞定前途。李宗盛常提及要尊重幕後，才是產業的核心價值，創作者一輩子都為成人之美，讓一首歌或一位歌手，從平凡蛻變成不凡。

〈給自己的歌〉是一個全新的李宗盛，從給他人的歌到給自己的歌，四十年的千餘首歌，我們每個人心中都有好多好多首「李宗盛」！

二〇一六年四月二十一日，《天下雜誌》獨立評論．聽台灣愛唱歌專欄

桂林玪玪──從三袋塑膠粒創辦「海山」唱片

父親為前省議員林日高，二二八罹難者，板橋林家後代。她，是台灣唱片界女力第一人！

我一直稱呼「桂林玪玪」為「林老師」，認識林老師是一九九〇年我任職於「點將唱片」。初始，我只知道她是「點將家族」桂家的母親及公司財務大掌櫃，後來才逐漸瞭解她是鼎鼎大名「海山唱片」的總經理。

喜歡流行音樂的人們，一定聽過「海山唱片」，這家在一九七〇年代撐起台灣自製唱片廠牌，創造華語首批流行歌星的大型公司，最輝煌的時代擁有鳳飛飛、甄妮、謝雷、尤雅、費玉清、姚蘇蓉、青山、楊小萍，西卿。擁大牌詞、曲作者如：劉家昌、左宏元、莊奴、駱明道、孫儀、黃敏、林家慶、林煌坤。當時所有的暢銷歌曲幾乎由海山一手包辦，要瞭解它的身世背景，一定要從認識「桂林琤琤」開始。

二二八遺族，為日本人唱愛國歌曲，躲避美軍轟炸

桂林琤琤小學時期正逢二戰，當時台灣為日治時代，她被要求穿著校服，唱著日本愛國歌曲上街遊行。初中後，戰爭愈打愈烈，美軍的飛機整天飛來飛去，每當警報響起，她拖著木屐，一路從第三高女（現中山女高）長安東路跑回板橋，為了躲避空襲掃射。

一九四五光復那一年，她高中畢業，受聘板橋國小教職。其後父親前省議員林日高於二二八事件遇難，家道中落的桂林琤琤，為扛起家計，經濟狀況窘迫的她，在鄰居慫恿之下跟會被倒，會頭拿了三包塑膠料來抵欠款，並說服她試試看一起做塑膠唱片，她只能接受命運的安排，硬著頭皮收下那三袋塑膠料，初以兼職，後來全心投入做陌生的唱片行業。

開工首日，鄰居報警「火燒厝」，《梁祝》原聲起家

一九六三年，台北，三重。巨大一聲「碰！」爆炸聲響驚嚇了四方鄰居，整條巷子冒起衝天嗆鼻的濃濃白煙，開工第一天才將塑膠料倒進鍋爐，巷弄內就煙霧瀰漫，鄰居聯手抗議包圍工廠，叫來警察取締「火燒厝」。從兩部壓縮機、一個小鍋爐開始，創業初期屢屢失敗，

後來搬回土城四合院旁邊的菜園，隨便蓋一個小工廠，在極為艱困的條件下，「海山唱片」正式成立。

林老師說：「一開始海山出《梁山伯與祝英台——電影原聲帶》，那時候因為電影紅到不行，我們想搶這個時機，就派了錄音師到電影院，我負責塞紅包給門口的經理，讓他瞇一隻眼閉一隻眼地放我們進去錄音，那錄音⋯⋯就是在銀幕旁邊放一台錄音機偷錄，然後刻版壓片，這樣就出版了。所以我們出的《梁祝》都有口白。」（當年沒有版權法的規範，各家唱片公司皆以翻版產銷商品，以因應大眾市場需求。）

時移事往，當我聽到這一段美妙又驚人的回憶時，心中暗自讚嘆不已，台灣唱片史上真應該好好記錄這些前人，為因應生存之必要，所走過的災難與膽識。

海山唱片，巨星雲集，唱出全世界華人心聲

經營了四、五年的翻版市場價錢每況愈下，市售幾乎達到成本價，林老師決定做正版專輯，於是簽下當時在電視歌唱節目「群星會」受矚目的謝雷，以一首姚讚福作曲，慎芝填詞的〈苦酒滿杯〉受到媒體和廣大歌迷的歡迎，緊接著蔡咪咪〈媽媽送我一把吉他〉、姚蘇蓉〈今天不回家〉、尤雅〈往事只能回味〉奠定了「海山唱片」的品牌大旗，後來又簽下鳳飛飛，拜託知名音樂家林家慶量身訂作一首專屬於鳳式唱腔的〈祝你幸福〉紅遍半邊天，自此歌星主動叩門希望加入「海山」旗下，其後甄妮、歐陽菲菲、費玉清、陳淑樺……為台灣創造了全球華語歌壇的首席地位。

不怕歌被禁，跟上民謠風，創風神佳績

戒嚴時期，流行歌曲審查制度嚴格，面對政府制度的蠻橫刁難，海山唱片被查禁的曲目不勝枚舉，其中最有創意的是當年姚蘇蓉首張專輯爆紅卻又慘遭被查禁的〈今天不回家〉，新聞局下令禁唱、禁播，但市面不禁售，於是唱片公司將原本封面上的「不」用貼紙貼掉，改為「要」字，瞬間，黑膠外觀成為姚蘇蓉《今天要回家》，裡面的唱片內容未改。如此智慧的一招，又是桂林琤琤的聰慧過人，果然，這張唱片在市場上創造風神佳績。

海山唱片以三袋塑膠粒創造了台灣流行音樂奇蹟，從翻版業者進入正版國語唱片發行，為了保護自家的出版物，當年全力推動唱片界向內政部登記著作權，並曾與日本新力簽下發行西洋正版代理合約，

校園民歌時期以「民謠風」歌唱大賽發掘蔡琴、葉佳修等學生歌手，將這些天賦聰穎的唱將帶向更大的音樂市場與舞台。

她，是台灣開創唱片事業女力第一人！

桂林玎玎，一個不畏命運多舛的時代女子，她的身世，因受父親叛亂罪之累，被情治單位監視，終生不能當唱片公司負責人，是她心頭最大的遺憾。「海山唱片」所出版的經典歌曲，創造了一個輝煌的時代，這些雋永的旋律，永遠不會走入歷史。當觀眾看待流行音樂這個幕前風光華麗的行業，桂林玎玎的故事，可以讓歌迷瞭解舞台背後的塵封往事……那三重巷子裡一聲爆響，濃煙嗆鼻、白手起家的前人勞苦歲月。

二〇一六年五月十四日，《天下雜誌》獨立評論：聽台灣愛唱歌專欄

李雙澤——你溺於大海，讓「美麗島」重生！

我們搖籃的美麗島　是母親溫暖的懷抱
驕傲的祖先們正視著　正視著我們的腳步
他們一再重複的叮嚀　不要忘記，不要忘記
他們一再重複的叮嚀　篳路藍縷，以啟山林
婆娑無邊的太平洋　懷抱著自由的土地

溫暖的陽光照耀著　照耀著高山和田園

我們這裡有勇敢的人民，篳路藍縷，以啟山林

我們這裡有無窮的生命，水牛、稻米、香蕉、玉蘭花

我們沒有見過面，當年你在搞憤怒的時候，我還是個南國小孩。

〈美麗島〉這首歌，十幾年來是存在你和我之間隱形的聯繫，我唯一能解釋你為什麼溺死在你最愛的海灘的理由，是你留下了九首不討喜於當代的歌。但多年後，死神的魔咒，並沒有帶走這些歌，於是它們接續了你的生命力，重新復活了！

二○○八年，我為了出版《敬！李雙澤——唱自己的歌》專輯，從「李雙澤紀念會」的長輩手上，取得了非常珍貴的錄音帶和攝影、

繪畫及手稿資料。古早的盤帶早已沒有可供拷貝的機器，輾轉周折了

許久，所有的錄音竟然一一克服了幾乎原先無解的問題，我終於聽見

粗糙、磨損，甚至不怎麼樣的歌聲，那聲音重回一九七〇年代李雙澤

與友人於淡江大學旁的校外學生宿舍（他們喚之為「動物園」）。

從最主流唱片出身到創立音樂品牌，李雙澤的歌是我聽過大於流

行音樂的時代之聲，我知道，除了出版，我沒有任何一絲力量翻轉主

流觀點，即便我做萬千努力，這也不會是一張主流專輯。二〇〇八年

我與他的姊姊見面，當我交付出版專輯的使用授權費用的時候，他姊

姊說的第一句話是：「這是我第一次拿到雙澤給的家用。」當下，我

無言。

李雙澤的歌，每一首都讓我覺得自己是一個扎扎實實活在土地上

的人。五年級的我，從小沒有吃過苦，從他的歌中，我被感染了無限大的愛，一種需要捲起袖子幹活的勇氣。當然，要從已被世界遺忘的音樂載體廢墟中製作他的專輯，就是希望這些歌，有一天被聽見、被傳唱，因為他如莽夫般的熱血以各種藝術形式搞「唱自己的歌」。

從另一種的說法來形容，李雙澤的家庭背景是擁有經濟富足的右派，但他朝左走，從愛土地、愛社會、愛民族去嘗試創作，他的歌不是只有〈美麗島〉刻烙著我的感動，他的每一首歌，都在闡述他「恨‧‧不得」趕快告訴你，他想說的每一句話，令我深受感動的還有〈我知道〉、〈愚公移山〉……

李走的人民路線，與當年的大環境格格不入，衝撞的性格，一九七六年在淡江大學掀起「可口可樂事件」，他拿了一支可口可樂

瓶，上台時間觀眾：「我從菲律賓到台灣到美國到西班牙，全世界的年輕人，喝的都是可口可樂，唱的都是英文歌，請問『我們自己的歌』在哪裡？」於是，他唱起〈國父紀念歌〉引起更強烈的倒彩，接著他又唱了台灣民謠〈補破網〉、〈思相起〉，引來更大的噓聲。他火大了，最後他說：「你們要聽西洋歌曲，西洋歌曲也有很好的！」他就唱了一首 Bob Dylan 的〈Blowin' in the Wind〉。日後此事件愈演愈烈，筆戰不斷，從此他開始寫歌，決定將發聲權交回給自己。

李雙澤的「人民新詩歌」說出了當時社會底層波瀾壯闊的骨氣，一九七〇年代的台灣民歌風熾，地上是主流的校園民歌，天真直白的創作音樂取向，贏得大眾的掌聲。反觀受到主體政權打壓的社會民歌路線，迴返民間，用歌聲醞釀舊勢力瓦解的·自·我·覺·醒，獲得新民族主

義者的認同，他們都持續引吭在不同的舞台上，而這些歌，也成為台灣在一九八○年代前後，勾動主流文化和民主趨勢的天雷地火！

隔年，李雙澤過世，好友們在家中幫他整理遺物時，在抽屜裡找到了創作的九首歌曲的手稿。〈美麗島〉最早是在一九七三年，由「笠」詩社的女詩人陳秀喜所寫的一首題為〈台灣〉的詩，經梁景峰改寫後，由李雙澤譜曲而成。在李雙澤一生創作的九首歌曲當中，〈美麗島〉一曲，無疑是最出色、流傳最久遠，也是最受爭議的一首歌。

李雙澤，他不是個英雄，更不是傳奇！他是個在時代中敢於面對自我理想，實踐腳下夢想的土地主義者，〈美麗島〉這首歌經過數十年台灣在政治上變色的擠壓與磨淬之後，終於逐漸地還原它晶透的初

神遊

0' 213"

衷，而當這首歌一再傳唱下去的時候……淌在我眼中的淚，依舊繼續

為李雙澤用力鼓掌！

我的流行音樂病

0' 214"

蔡依林，漂亮的是歌舞還是智慧？

以前的歌壇玉女們，只有風格，沒有風騷

上個世紀末的後二十年，我加入流行音樂這個瘋狂的產業。

當時歌壇上的女將，幾乎各個都是以慢歌取勝的玉女，她們的演唱，多半只要拋出一個憂鬱的眼神、間奏前手往天空一伸再握拳收回，站得好好唱完一首歌，就可以博得觀眾掌聲。當時唱片公司扮演

的角色是將歌手定位與專輯概念、社會現象、流行文化整合，主體還是回到歌選得好、製作專業、唱功入神、企劃準確、預算大方、行銷力強，歌手們多半有幾首成名曲，依賴著各式演出即可受到歡迎。整個流行音樂市場非常活絡，現金滾滾而來，那時候流行的是「歌」，「歌手」是「歌曲」的演繹者，兩者缺一不可，唱腔實力和好歌質量同等重要，但能歌善舞是屬於豪華秀場或港星的天下。

蔡依林紅在流行音樂的谷底，她沒有小看自己

一九九八年，十八歲的蔡依林參加歌唱比賽奪得冠軍，十九歲時發行第一張專輯「1019」（意謂著「依林十九歲」），擁有四分之一原住民血統的她，因為一雙水汪汪的大眼睛，以「少男殺手」打響知名度，流行歌壇極度飢渴於漂亮的年輕偶像來創造神話。早期的

蔡依林，除了熱愛唱歌之外，還來不及瞭解藝人的成功原因，就初嘗乍紅滋味。華麗年代的末期，流行音樂也發生瞬息萬變的產業變動，舞曲取代了抒情，讓樂迷的耳朵與身體連成一氣；如同刺青不再是叛逆圖騰，而成為潮流的象徵。蔡依林用36計／72變的時尚流行教主形象，累積舞台經驗與粉絲人氣。曾經唱片公司一年推出幾十個少女偶像，而Jolin從出道到淬鍊了十八年後，今天蔡依林的音樂符號，成為大型演唱會舞台上的天后，歌迷聽到的是她在音樂與文字間的創意，看到的是她永遠超前的造型，在大家嚷著流行音樂玩不動的景氣下，蔡依林讓自己以小做大。

歌手和藝人／聽覺和視覺，放大了審美標準

二十一世紀，台灣的流行音樂界對「歌手」（Singer）和「藝人」

（Artist）的名詞定義，開始兩極化：「歌手」的角色，比較接近創作演唱派，而「藝人」的功力就要載歌載舞，十八般武藝火力全開，另加上網路影音的視覺化更取代了聽覺的要求，讓原本以「流行歌」做市場主力商品的行業翻轉到以「流行人」作為產品軸心，大眾對流行音樂的飢渴，從聽覺的感染到視覺的騷潮，食髓知味，歌手必須要有相當的才華，才能具有藝人的爆發力，Live現場演唱會的興盛，買票入場的觀眾要看到與現實相反的夢想實現。

蔡同學的音樂基底很好，鋼琴九級過關的自信，讓她在唱歌這件事上，有了音感，但選擇以舞曲來做登躍歌壇的音樂包裝，搭上風行的歐陸電音曲風，對一個從小沒有練過舞功的歌手來說，她的音樂型態更要講究演唱的實力與音樂的風格化，甚至連舞蹈、視覺元素都要

同時開發創造。蔡依林的成長之路，除了要維持偶像顏值的搶眼，還要日以繼夜地研究鍛鍊最新肢體動作，苛求歌藝求精與舞台炫技的表演功力。

她沒有去標籤化，卻博得更多認同與掌聲

去年我受邀擔任大陸流行音樂獎項的評審，蔡依林因為《呸》專輯入圍「最佳舞曲藝人」，我和香港來的評審一致批判這個標籤化的分類。蔡依林在流行音樂及演唱舞台上的演繹，舞曲只是一種型態，並不能直指她的歌手定義只是「舞曲藝人」，尤其在這張專輯中，蔡依林嘗試全方位的音樂表現，邀來主流及獨立音樂的原創作品，從流行到實驗，從情歌到舞曲，她在曲式上的多變性，讓原先排斥電音的

神遊　　　　　　　　　　0ʹ 219ʺ

文青樂迷，也開始試圖瞭解她的音樂語彙。

蔡依林從出道至今十八年，出版了十三張專輯、五本書、舉辦四次世界個人巡迴演唱會，得過五座金曲獎，代言與拍攝過上百支廣告。媒體很喜歡蔡依林的話題不外乎：蔡依林的舞力驚人、蔡依林的演唱會秒殺、蔡依林與男友逛夜市、蔡依林從藝術美甲到翻糖蛋糕的創業、蔡依林支持多元成家、蔡依林是流行時尚的象徵、蔡依林是當今女力代表人物。

「標籤」決定了一名藝人的特質，但並不能說明一個才華洋溢女子的生命力。

全球舞曲萬箭齊發，蔡依林專注在 NEXT JOLIN

她熱愛表演的倔強意志，讓她從被稱為「地才」藝人進化到「天資」女神，在這演化的過程中，蔡同學不服輸、不認倦的藝人態度，決定了她今天在歌壇的高度，她說「因為我不容許自己站在原地不動」。閃耀的造型與歌舞背後，她努力顛覆過去的自己，一次又一次的以流行音樂轉身飛向更大的舞台。

當年輕觀眾悶膩了日常的信仰，人們對自己的身體產生了更新版的自我意識，這樣的社會同理心也讓兩性平權、多元成家的名詞，不再是隱性口號，於是；當蔡依林在演唱會上，唱著〈不一樣又怎樣〉這首歌，更以感動人心的葉媽媽紀錄片，讓觀眾產生更大的認同，歌迷為她尖叫，因為他們看到藝人站出來，用歌舞捐熱血！

神遊

蔡依林，她以漂亮的歌舞掌握了自己的身體和靈魂，也以感性的智慧，唱出對流行文化的勇敢共鳴，我看到一個歌壇不平凡的女生，擁有美麗的真心直白，追分趕秒地征服流行樂壇！

二〇一六年七月一日，《天下雜誌》獨立評論：聽台灣愛唱歌專欄

我的流行音樂病　　　　　0 ' 222 "

黃義雄──如何捧紅台灣歌壇天王天后？

我和「寇桑」工作的時光

二十三歲的我，初出社會第一份工作，就是光榮進入「百是傳播」，那是我求職的第一志願。我以第二名成績畢業於台藝廣電，本以為進入電視圈之後會如魚得水，但一入行，就被這個以「威嚴」為名的老闆「寇桑」，台灣綜藝教父──黃義雄先生重新教育工作觀念。

某錄影日，我提早進攝影棚，積極求表現地準備安排工作事宜。

棚內很冷，我帶了外套。

寇桑定律一：「進棚要用跑的，不可以慢慢走，這是效率。」

所以，我都用跑的。

寇桑定律二：「棚內要穿球鞋，不能穿有跟的，以免高跟鞋的聲音被錄進去。」

所以，我都穿球鞋。

那是個沒有手機的年代，但攝影棚旁邊有公共電話，我要一直打電話給節目嘉賓，追蹤他們的出發與抵達時間，因為寇桑會在錄影前進棚。

錄影時間到，一切準備就緒，聽到林家慶指揮的「中視大樂隊」開場演奏聲，我進棚盯著 Monitor 監看錄影，集中心神，專注工作。

此刻，寇桑帶著些微的殺氣走到我旁邊，看著我說：「外套可以綁在腰上嗎？如果妳的外套掉下來，絆到自己，然後跌倒了，錄影是不是要中斷？」

寇桑定律三：「外套不可以綁在腰際，即便跑起來會汗流浹背也要穿上。」

反向思維的怪咖老闆

晚上十點錄影完畢，你以為收工了嗎？並沒有，要回公司開錄影檢討會。

一排快累死的工作人員坐在會議室，寇桑站在長桌的前方，「大聲」地問：「你們說說看，今天這樣的錄影流程安排，到底對不對？」

大家你看我，我看你，沒有人敢率先作答，他直接點名第一位同事⋯⋯

「小智，你先說，這樣的流程，對不對？」小智遲疑很久，搖頭。

「第二位呢？」跟著小智一樣搖頭，第三⋯⋯到第十位都搖頭。

寇桑很「生氣」地對大家說：「為什麼不對，我覺得今天這樣的流程，就、對、了！」

蛤——那你就說對了，給個鼓勵就好，結果我們全部的人都回頭瞪小智，用手肘拐他，心中暗罵：「你幹麼第一個搖頭！」害我們一整排人，頭如鐘擺。

所以，寇桑的「大聲」不是兇，他是不斷地教，不斷地讓我們從細節中複習基本觀念，但我們因為真的很怕他，才會發生第一個人搖頭，後面的都不敢點頭的恐懼，因為寧可連坐法一起被罵，也不要跟老闆抬槓。

在與寇桑工作的四年時光中，他一直教我許多專業的技術和敬業的態度，更希望我們在這個影視音樂行業成為「有膽識」的人。

江蕙、張清芳、林慧萍、葉璦菱、林良樂……盡量排！

那時候，台灣歌壇江蕙、張清芳、林慧萍、葉璦菱、林良樂……都是甫出道的新人，這些在當年沒沒無聞的名單，都是寇桑一再交待我們，要經常給予曝光機會的歌手。他不在乎大不大牌，只在乎你有

沒有努力！寇桑看新秀，是看到一個好的東西就支持他。譬如林良樂，他堅持要為良樂搭布景，自己打燈光，為她錄單歌，林良樂錄完哭了，她說：「寇桑，第一次有人要拍我，真的不好意思，還要您來替我製作。」而寇桑回：「沒啦，興趣而已嘛。」

一直到近年，寇桑在民視製作「明日之星」多年，他鍾情於為電視和流行音樂新人搭起共創未來的橋樑，台灣電視界唯獨他，對歌壇長期抱著堅持和支持的態度。

「資深音樂人口述歷史」專訪談及首度聽到江蕙歌聲

二〇一二年我為台北市文化局製作了《資深音樂人口述歷史》紀錄片，其中一集以「寇桑」為主題的訪問專輯。那天他抵達攝影棚，

一坐下來，第一句話就提出一個大哉問：

「熊儒賢，到底——妳說說看，為什麼——我是音樂人？」（他說話的方式，主詞永遠放在後面。）

我：「你製作那麼多綜藝節目，捧紅太多歌手，是歌壇最重要的推手。」（我已嚇到汗流浹背。）

寇桑：「那只是在盡力做好——我的節目！」（低調吧⋯⋯）

我：「你說台灣流行音樂那麼發達，當然媒體的放大照亮是非常重要的。」（我真的好怕他生氣！）

寇桑：「好啦，彼攏妳咧講的！」（台語「好啦，那都是妳在說的！」）其實我心裡非常高興，他能來為我接受訪問，口述他在綜藝節

目及流行音樂中的媒體貢獻！）

最後，我牽著他的手，讓這位愛聽台灣人唱好歌的電視英雄，在棚內做了非常完整的訪問。

寇桑，再見，謝謝你。你是我在這個行業的「多桑」！

寇桑不幸於九月十日因病過世，這兩天新聞媒體大篇幅地關注了他在電視史上的心路歷程。我想，他若在天上有知，看到這麼多人不捨得他的離開，應該很欣慰，他是一位個性剛強、專業敬業的長輩，五十年的電視風光，黃義雄永遠站在鎂光燈背後，讓他看好的新人逐漸成長為一代巨星，在舞台上永恆地發光發亮。

而垂垂老矣的寇桑，在江蕙的告別歌壇演唱會彩排時，仍在小巨

蛋內的各個座位區，巡聽每一處的音場正不正確，聲光效果夠不夠精緻……這就是他，一輩子、一雙球鞋、一件薄外套，走路很快，四處查訪觀眾的需求，要我們做出最好的影視音樂作品。寇桑，我會記得你教我的每一件事情，我會記得……

二○一六年九月十三日，《天下雜誌》獨立評論：聽台灣愛唱歌專欄

❶ 寇桑參與文化局《資深音樂人口述歷史》紀錄片談及江蕙發跡精華片段

神遊

0 ' 231 ''

巴布・狄倫──讓全球創作音樂人坐進頭等艙

想像一下，二〇一六年十月十三日那個早晨，家中電話鈴聲響。

七十五歲的狄倫緩慢地走向廚房，在拿起壁掛式的電話之前，他用力咳了一聲，清了清嗓子，一大早的聲音未醒。

「喂？」狄倫接起電話。

「請問是巴布・狄倫先生嗎？」

「是，你是誰？」

「我是諾貝爾委員會代表向您致電，恭喜您獲獎了！」

「獎，什麼獎？」

「諾貝爾獎！」

「諾貝爾音樂獎？」

「喔，不，不是。」

「不會是什麼鬼的終生成就獎吧？」

「恭喜您，您獲得的是諾貝爾文學獎。」

狄倫大叔掛上電話，坐在餐桌前，落地窗前鳥雀兒們還在等著他丟麵包屑餵早餐。

「文學獎，文學獎⋯⋯。」大叔腦中橫掃過這五十五年的演唱歲月，這些一輩子寫的歌、唱的歌，在創作樂壇得到了不同世代的驚世認同，當然各大音樂獎項的殊榮肯定更是不在話下，但「諾貝爾文學

獎」這個榮耀頒給他的理由是「創造出新的詩意表現形式」，對一個一輩子只做好一件事的創作歌手來說，「諾貝爾文學獎」開創了流行歌曲在音樂、文字與吟詠之間的對等地位！

巴布・狄倫神主牌，六〇年代一把吉他唱出抒情的抗議

一九六一年冬，巴布・狄倫（Bob Dylan）因成長期間深受歌壇的心靈偶像——民謠音樂大師伍迪・蓋瑟瑞（Woody Guthrie）的音樂性格與創作理念影響，當時聽聞 Woody 罹患重症，決定去紐約看他。

狄倫離開大學生活，背了一把吉他首度踏入紐約，在格林威治村的小酒館毛遂自薦地尋找無收入演唱，一開始並沒有太多創作的他，唱的多半還是老民謠。舞台上他帶點南方來的憨直調調和卓別林式的

演出幽默，很快地得到觀眾的支持，逐漸獲得生存的機會。而狄倫始終不忘來紐約最主要的一個目的，是去見伍迪・蓋瑟瑞。

某日，他逕自來到紐約的格里斯通醫院探望伍迪，一償宿願地見到這位民謠大師，之後兩人開始以歌會友，狄倫寫了一首〈Song to Woody〉向他致敬，從此開始正式地邁向創作歌手生涯。

二十一歲那年，因為巴布・狄倫的歌具有強大的影響力，在時事歌曲的創作論點上，有著社會底層大眾的激烈言語，「公民自由聯盟」這個組織儀式化的頒獎給他。他非常不自在地指著在場人士說了一段話：

「我沒帶吉他，不過還是可以講話。我代表前往古巴的士兵，謝謝你們的這個獎。那些士兵都是年輕人。我經過多年才成為年輕人，

我也為年輕感到驕傲，我只希望今晚出席的每一個人，都不在這裡，而我能看到各式各樣還鬚髮茂盛的臉……這不是給老人的世界。老年人頭髮掉光時，他們就該下台。我低頭看那些統治我的、為我制訂規則的人，他們全都禿光了。這實在令我煩躁……對我來說，這裡沒有什麼黑人白人、左派右派，只有上與下，而下非常接近地面。我只是試著努力往上，不去想政治這種無聊小事。」

這一段話，惹怒了現場的官員，也顯出他完全不是個媚俗的人，這種以上對下「摸頭餵糖」的行徑讓他更為激進與反抗，狄倫無法讓自己的信仰與政客合而為一，因此憤青如他，選擇做個政治的局外人，讓歌曲繼續大無畏地發聲。

每個人都看到周遭的事情，但他首先將那訴諸聲音

一九六二年初春，狄倫和一群民歌手泡在格林威治村的「公共食堂」咖啡館，眾人聊起政治話題，開始爭論起來，最後進入一種無言的意識對抗，而狄倫此刻在筆記本上寫下一句話：「你的沉默背叛了你。」（Your silence betrays you.）

隔天，他將昨天寫下的這句話填上歌詞，譜上了曲，來到村子裡的「民歌城」演出地，與當晚即將上台的歌手討論，於是狄倫彈唱起了剛寫好的歌，大家在後台聽得震懾，演出歌手吉爾‧特納（Gil Turner）更立刻決定第一首歌就發表這首曲子。他上台介紹這首歌是偉大的創作人巴布‧狄倫甫寫好的歌曲，隨即開始演唱。唱畢，全場觀眾起立鼓掌，久久不歇。這首歌就是〈Blowin' in the Wind〉。

一九六三年八月二十八日，華盛頓大遊行，黑人們湧上街頭，他們相信人民能夠改變歷史，獲得認同。而馬丁・路德・金恩博士在華盛頓林肯紀念堂的「I have a dream」演講，強調人人平等的理想，深深打動了在現場準備獻唱的狄倫，這場演說也是美國民權運動的重要里程碑。演講之後，巴布狄倫上台唱歌，對觀眾的深刻影響和爭取民權的決心，更為堅定。事後他說：「我·的·工·作·就·是·抗·議·。」

一把吉他，一支架在脖子上的口琴，狄倫在出版專輯之後，受到如偶像般的瘋狂崇拜，粉絲不管老少，都對他有更深刻的期待，因為他與人民站在同一方，不想純粹只做被膜拜的偶像，他的歌帶領了整個世代大眾的覺醒意識，那個時代，藝術的成就，不是僅僅靠金錢衡量，他的自我發聲成為一道前所未見的氣息光輝，這道用音樂凝聚的

空氣，呼吸出大眾人民的心聲。

從民謠吉他創作演唱的背景，到成為時代民謠神主牌，巴布・迪倫也是第一位在音樂同儕間，將木吉他轉換成電吉他的音樂藝術家，這一舉曾讓他成為眾矢之的，支持他的樂迷們一度認為，狄倫背棄了木吉他所賦予的神聖使命，但他的作品仍繼續向世人證明，樂器不是武器；真正的武器是我說出來的每一個字，每一句話。搖滾音樂的飆嗓，不是只有憤怒躁動，民謠搖滾的溫柔，更是一把時代利劍！

我非常討厭有人告訴我，他是「搞音樂」的人

我一直很討厭「做音樂」的人將自己形容成「搞音樂」這個名詞，流行音樂從來就是一個能創造歷史旋律的藝術領域，每當我聽到身邊

有人說出這個流氣的語彙，我會立即轉身走開，因為我看到許多大師，默默地一筆一耕在創造時代之音，他們真心誠摯地想說出心裡那句符合大眾生活與自我靈魂的段子，它是由文字、曲式、旋律、歌聲、器樂合作而成的音樂朗誦，讓大家可以一起共同吟唱的生活語言。

巴布·狄倫獲得諾貝爾文學獎，對熱愛流行音樂的人來說，絕對是舉世歡騰的驚喜，因為這不是任何「音樂性質」的獎目，而是「文學殿堂」獎項，這是流行歌曲關鍵性的演進。一首歌裡，文字的基調決定了歌者與聽眾的身分，旋律決定了易學上口的聽覺。當流行音樂的偉大創作者，可以得到「諾貝爾文學獎」的肯定，我們更精準地理解，一首好聽的歌是由文學家、音樂家、演奏家、歌唱家、聲學家所共同創造的作品。諾貝爾獎，給予巴布·狄倫這張文學頭等艙的 VIP 黑卡，也決定了未來所有做流行音樂人的態度與高度！

這篇文章的第一段，我用了一個很模擬的想像書寫，是因為我真的想知道迪倫會怎麼看待這個榮耀的桂冠，他會去頒獎典禮嗎？我猜測，他會受不了我們這些膜拜者一直用擴音機對他歡呼，眾媒體們會追到他家門口堵他，臉書、IG上大家瘋狂播放他的歌。於是，迪倫大叔會打給「諾貝爾獎委員會」告訴他們：「你約的那天頒獎典禮，真不巧，我已經約好牙醫了，真是抱歉！」掛了電話之後，他大概會在嘴角露出一抹得意的微笑。

二〇一六年十月十四日，《天下雜誌》獨立評論：聽台灣愛唱歌專欄

神遊

0' 241"

張雨生，你剛剛邁入五十二歲

從澎湖到豐原　少年雨生的煩惱

一九八○年，豐南國中三年十六班張雨生同學，個子小小，話不多，個性文靜，是個好脾氣少年。每天放學的時候，他總是提早去操場排路隊，聽著導護老師的哨聲，齊步走出校門，隊伍走著走著，隨著同學各自回家的方向，同伴慢慢成為三三兩兩，雨生走在台灣中部這個叫做「豐原」的小城，沿著西安街，走向那幢紅色木門的家，重重的書包裡塞滿了下個禮拜週考、月考、模擬考的參考書。

我的流行音樂病　　　　　　　　　　　0'242"

所幸，父母寬鬆的教育方式，沒有讓他被分數的框架制約。他說：「國中的我沒有花很多時間唸教科書，倒是花了大部分的時間，聽音樂、打籃球、游泳和看自己想看的書，甚至嘗試寫作。我寫的第一個小說，描寫的就是升學壓力下，學生被老師體罰的奇怪現象。我寫的第少的我，外表一如現在的我，看起來相當溫馴而和平，不過這種和平，顯然是壓抑過度的結果。」

張雨生，澎湖出生，爸爸是一九四九年隨國民政府來台的外省人，媽媽是台灣泰雅族，小學三年級時舉家從離島的澎湖馬公遷到台中豐原。在那個升學至上的年代，父母給予的自由空氣，讓這個十五歲的男孩開始築起文學夢。

我的未來不是夢，這首歌紅在哪裡？

一九八八年，黑松沙士的廣告曲一炮打紅了張雨生的聲音，高亢明亮的嗓音，純真的演唱膽識，打動了所有人。那是台灣解嚴的隔一年，報禁正式解除，新聞全面自由化；前總統蔣經國去世，副總統李登輝繼任總統；五二〇農民示威社會運動，五千農民集結立法院與警方發生激烈衝突；九二四證所稅事件，證券史上最慘重的跌幅，股市十九天下跌三一七四・四五點，跌幅高達百分之三十七……這些事件都在一九八八年發生。台灣社會看來前進了，但老百姓仍看不清這些奮力得來的民主自由未來在哪裡？

這一年台灣人最熟悉的飲料「黑松」，在老三台的時代，每年的廣告預算動輒上億。廣告公司視「黑松」為超級大客戶，唱片公司如

果能在知名品牌的三十秒電視廣告中曝光一首主旋律，形同藉由其廣告預算來打歌，我們稱為「搭歌」。成功的「搭歌」專案，對歌手來說簡直是金榜題名，勝利在望。而張雨生在專輯唱片未發行之前，就得到「黑松」的青睞，絕對不只是運氣。〈我的未來不是夢〉這首歌在詞曲設計上的絕佳創作以及音樂編曲節奏的速率感，在在都烘托了張雨生的優質唱腔。

「你是不是像我在太陽下低頭／流著汗水默默辛苦的工作／你是不是像我就算受了冷漠／也不放棄自己想要的生活／我知道／我的未來不是夢／我認真的過每一分鐘／我的未來不是夢／我的心跟著希望在動。」

對我來說，這首歌最厲害的音律和詞意，是在「副歌」的前三個

字「我知道」，這三個字代表了整首歌的主張與自信。當張雨生唱出「我知道我的未來不是夢」這句旋律，那個「我」代表的是全台灣人，當大家還在對解嚴後共有的未來感到疑惑時，張雨生用徹亮又堅定的歌聲唱出「我知道」，那是年輕世代的勇敢承諾，也解答了社會對未知的徬徨。

想盡辦法讓自己的作品「發功」，而不是「成功」

一九九二年，我在飛碟唱片工作，雨生經常戴著棒球帽穿梭在辦公室。他的笑聲很獨特，總是短短的一氣「哈」，但音頻破表。甫退伍的他，創作能量俱足，對音樂有非常多新的想法，也迫切想要全面改變當兵前的音樂形象，決定到美國去錄音。他透過更多文化的摸索，表達心中的自我，想從 performer（表演者）的角色轉變成 artist

0′ 246″

（藝術家）。他深知，表演者一定是要顯於外在，要秀給你看；但藝術家是內在的，呼喚來自於內心深處。

從《帶我去月球》、《大海》到《一天到晚游泳的魚》，三張專輯，他掙扎在理想與市場的兩端，有堅持，也有妥協。這幾張專輯奠定了張雨生在「音樂文青」與「實力偶像」的地位。他在所有作品裡，從來沒有因為商業訴求而失去自我的風格，其後再發行的專輯，也多元化的實驗各種不同樂種的創作演唱，參與舞台劇和音樂劇的製作，想盡辦法讓自己的作品「發功」，而不是「成功」。

他曾說：「嚴格說來，『超越』是我做唱片時最先考慮的事情，其次是『誠實』。至於那些主不主流、另不另類、新不新潮、前不前衛的問題，我不需要也不想要僭越地代媒體界定。」

張雨生和張惠妹　打開流行音樂令人騷動的密碼

一九九六年張雨生擔任「豐華唱片」的製作人，成功地打造新人張惠妹的《姊妹》專輯。阿妹在歌壇爆紅，她的聲音讓「聽歌」不再只是「聽覺」的事，更造就了華語歌曲的身體解放。

〈姊妹〉這首量身訂作的流行歌曲，歌詞用四季營造詩意，挑動人們的抒情神經，曲式巧妙結合了原住民音樂的律動，成為當代最具代表性的歌曲。這其中能夠被解碼的緣由，除了張惠妹具有天賦卑南族渾厚的唱腔之外，更重要的是張雨生的母親是泰雅族人，張雨生不但具有流行音樂的創造力，更能整合原住民在身體上節奏與拍點的優勢，為張惠妹打造渾然天成的曲子，也藉由她的歌聲，傳送出屬於通俗卻不流俗的唱腔符碼。

張雨生和張惠妹，兩個人的音樂基因撞擊而後產生火花，讓阿妹不只以歌聲技巧取勝，更為她帶來自然奔放的音樂性。張雨生從幕前歌手到幕後製作，他豐富的音樂性與專業的實戰力，足以讓「音樂形式」轉化成「集體意識」，聽歌的人分享到的不只是聲音與情感的結構，也來自更多歌與聲之間的騷動密碼。

給張雨生同學的留言

雨生，六月七日是你的生日，今年你邁入五十二歲了。

你的作品，仍不斷點燃我對音樂的熱情。

你的笑聲，那短促又高頻的一聲「哈」，始終在我耳際。

你沒走。你一直在我心裡，一直一直……

二○一七年六月二十三日，《天下雜誌》獨立評論：聽台灣愛唱歌專欄

葉啟田——愛拚才會贏！在文化戒嚴的時代，他用台語唱出解嚴心聲

我第一次看見寶島歌王

葉啟田走進攝影棚，穿著整套白色的海軍上將服裝，這是他出版《愛拚才會贏》專輯首次的電視通告，製作團隊嚴陣以待。寶島歌王的氣宇非凡，說話謙和有禮。他走上台，樂隊揚起前奏，葉啟田舉起偶像的雙臂，向觀眾投以神性的目光，唱起一首新歌叫作〈愛拚才會贏〉。

「一時失志毋免怨嘆／一時落魄毋免膽寒／哪通失去希望／每日醉茫茫／無魂有體親像稻草人／人生可比是海上的波浪／有時起有時落／好運／歹運／攏嘛愛照起工來行／三分天注定／七分靠打拚／愛拚才會贏。」

從小崇拜的偶像出現在眼前，我目不轉睛地看著他的演唱，當年秀場天王如他，日進斗金的傳言在業內都讓聞者瞠目結舌，「葉啟田」三個字像一座歌壇巨塔，他的歌舞造詣和親切笑容，是台灣流行文化的 King of POP！

解除禁令之後何去何從？

〈愛拚才會贏〉這首歌推出之後，瞬間燃起全台灣耳朵的震撼。

那是解嚴的第二年，向來宿命論的台灣人，已經解脫了對過往不認命的枷鎖，寶島在政治上呈現「新氣象」，卻沒有在民生上出現「新現象」。

這有點像情侶分手，雙方協議結束戀情，當一切成為事實之後，這個答案反而讓彼此重新艱澀地尋找自我。當年，大多數台灣人就處在這種茫然之中，我們得到了長久以來追求民主的夢想，但當美夢成真之後，大家好像不知道要怎樣變更好。

歌王的這首歌，全曲歌詞只有四十九個字，曲式僅 A、B 兩段，沒有流行歌裡強勢煽情的副歌段落，單憑一句「好運／歹運／攏嘛要照起工來行」，就給足了台灣人一個很明確「照起工行」前進新社會的答案。（「照起工來行」形容「按部就班，腳踏實地」。）

一首會「抓龍」的歌

前幾年，我問葉啟田有關這首歌的成就，他解析了流行歌曲反映社會的意義：

「就好像姚蘇蓉唱的〈今天不回家〉（一九六九年發行），六〇年代的台灣非常保守，父母都叫小孩不能超過九點回家，所以今天能不回家那是最高興的，並不是去做什麼違規的事，就是跟朋友聊天也好。那就是反映時代的流行曲，所以會受到很大的喜愛歡迎。沈文程唱的〈心事誰人知〉（一九八二年發行）也是，那時候台灣人的社會環境和百姓心情比較鬱卒，對自己的前途堪憂，這首歌就唱出大家無奈的心悶。

〈愛拚才會贏〉是一九八八年發行的，當時是台灣解嚴之後，我跟詞曲作者陳百潭老師談到社會的改變，我們都認為解嚴就是小鳥都放出來了，大家更要衝、要拚、要為自己贏。討論之後陳百潭老師提筆創作，我聽到寫出來的歌之後，就跟唱片公司說，這首歌會『抓·龍·』，飛龍在天，會流行很久很久！」

結果，這張專輯的銷售成績為正版一百二十萬張，盜版至少九百萬張，也的確流行了很久很久。

流行音樂行業有許多「行話」，譬如說這首歌「我有聽到『柏青哥』（Pachinko）聲！」形容「歌會紅，聽到錢的聲音」；這首歌有「銅管仔」聲，形容這首歌不夠精緻，感覺太粗糙。可是我是第一次從葉啟田口中聽到一首歌曲會「抓龍」，這樣的形容更貼切於歌聲入

耳後，聽眾可達身心抖擻之效。

政治已解嚴，文化仍戒嚴

　　一九八七年解嚴之後，禁歌以及方言歌曲在廣電媒體上並沒有真正解嚴。在台灣還是三台（台灣電視台、中國電視台、中華電視台）的時代，當年的新聞局廣電處仍雷厲風行地管控媒體及流行歌曲。我那時甫在電視製作單位任職，新聞局明文規定，每家電視台一天只能播兩首台語歌。我每個星期都要送審歌單給電視台，尤其要註明台語歌曲，如果播出當天有其他節目唱了一首台語歌，節目部就會要求我們只能夠再安排一首方言歌曲，因為每天只有兩首的限額！

　　當時，台內會先初審我們所提報的歌單是否有禁歌，再來就是

播出當日的台語歌額度，審完之後再送新聞局複審，按規定都是新聞局核准之後，我們才能進行錄影。這個限令的主要原因是「動員戡亂時期臨時條款」尚未解除，而「新聞局廣電處」和「警備總部」有一個「聯檢小組」，共同在檢查監看所有媒體的文化宣傳工作，直到一九九一年廢除《動員戡亂時期臨時條款》才結束。

一九八七年之後，流行音樂仍處在文化戒嚴時期，方言歌曲沒有立刻獲得解禁後的媒體寬容與尊重，但台語歌的黃金時代來臨，在廣大歌迷支持下，一首首經典台語歌紅遍台灣的大街小巷，創造銷售佳績和傳唱熱度。其中唯獨〈愛拚才會贏〉，每次選舉前幾乎都是政黨必爭之歌，除了台灣，全球至少有十種語言翻唱。

很多流行音樂創意，都能符合時代當下的社會集體情懷，但我相

信葉啟田說的，這首歌會「抓龍」。每次聽這首歌，總覺得他像一個知心好友，透過他的歌聲闡述歌詞中所表白的人生哲理之後，任督二脈全部打通，它果然是台灣一首「神曲」！

二〇一七年七月十八日，《天下雜誌》獨立評論：聽台灣愛唱歌專欄

0'　257"

林憶蓮，真・酷之間的音軌

天后坐在天母的路邊，等了三小時……

那是林憶蓮剛要生女兒的一九九八年。當我知道我即將要企劃她的全新專輯的時候，心情十分忐忑。九〇年代是流行歌曲的黃金年代，〈愛上一個不回家的人〉讓她的聲音橫掃全球華語歌壇，成為超級天后。初次與林憶蓮見面，我從她極有溫度的眼神中，找到彼此的相信。於是，很自然的，我就叫她 Sandy。

當時媒體最有興趣的就是林憶蓮的婚姻和女兒，那也是我陪伴她

在音樂工作的路上，最不知所措的緊張緣由。九八年的夏天，她住在

北投，錄音期間，經常獨來獨往地出沒在台北市區，有一次製作人跟

她約了下午二點在天母順路接她，Sandy買了一大堆麵包和咖啡，要

帶到錄音室跟夥伴們分享，但製作人睡過頭，一直到下午五點多才出

現在約定的地點，在這三個多鐘頭中，我和同事們沒有人接到Sandy

的任何一通電話，她耐心地在原地等候。

我問她，那段時間，妳在哪裡？她說：「我就一直坐在路邊，人

行道的階梯上。」

「妳不擔心人家認出妳嗎？」

她回答：「不會，我很自然的！」

很自然的，我愛上了Sandy的天真，她沒有「后」的包袱。

神遊

0' 259"

她蹲在錄音室的角落，哭了！

她在錄製第一張台灣發行的《愛上一個不回家的人》專輯之前，主動寫了一封很長的信給製作人陳秀男，信中她想要告訴音樂夥伴「Sandy 是一個什麼樣個性的人，她期待透過她的聲音可以傳達哪些情感」。這封信打動了唱片公司，在量身訂作歌曲的時候，為她邀集到許多好歌。

但在錄音的過程中，林憶蓮曾經在漆黑的錄音室一角蹲著啜泣，當製作人看到她摀著臉的雙手後面是滿臉淚水時，她說：「Sandy 不會唱歌，我唱不出我心裡最想要表達的那種感覺。」於是，她重新找老師練習發聲和演唱。

她很善感，她懂得愛，所以想要唱出愛。她很專注，她懂得真，所以想唱出真。

歌迷的愛，她都聽到了

有一次我帶林憶蓮回到香港參加「飢餓三十」的個人演唱會。

演出前，她在舞台上從頭到尾彩排了五天，這是我第一次看到歌手對自我的要求比任何人多，她掌握每一分鐘，想要向歌迷表達愛意和歌藝：舞台上，她能歌擅舞，舞台下，她默默鍛鍊。當晚的演唱會結束後，歌迷掌聲久久不散，安可完畢，她換裝準備離去，歌迷全體還站在場館內呼喚她的名字「Sandy! Sandy! Sandy! Sandy!」她哭著返回舞台，問歌迷們：「你們想聽什麼？」樂聲一下，她含淚微笑向歌迷致謝。

因為這一次全球「飢餓三十」的演唱活動，林憶蓮在接受媒體訪問時，回憶起曾經赴非洲探望飢童。當時是一個電台的現場 Live 訪問，我坐在錄音室外面聽著主持人與她的直播對話，突然聽見節目中很大一聲「砰」，等我回頭望向玻璃窗內，看見正在受訪的 Sandy，因為回憶起飢童的生活窮困，心疼而不忍的情緒湧上，她說著說著就哭了起來，那急著拭淚的手一揮，不小心砰一聲讓廣播用的耳機掉落到地上。

這就是我認識的 Sandy，林憶蓮！

鏗鏘玫瑰，每一次給，都有即興意味！

企劃林憶蓮的《鏗鏘玫瑰》專輯，我們一直在討論方向。Sandy 提起美國一九六七年「Flower Child」嬉皮文化的意義，尤其是「Love

& Peace」的主張，於是我們決定去「Flower Power 運動」的標誌城市——舊金山拍攝照片與 MV。〈鏗鏘玫瑰〉這首歌曲，本身就有 Sandy 內心的叛逆性格，她想變，想挖出自己內心不柔軟的那一面，她想唱更貼近「為女則強」的那個林憶蓮。

到了舊金山，她和造型師去跳蚤市場買了幾件二手的嬉皮服裝和毛毯，就成為專輯的造型，我們在古老的嬉皮旅館拍攝 MV，穿過一串又一串的珠簾，房間的正中央是浴缸，床上布滿了十多個大小不一的枕頭，屋內瀰漫殘餘菸草的木頭味，《鏗鏘玫瑰》的企劃過程，我像渡過了另一個人生，她帶我看到了創造一張專輯，要跟不同文化、不同世代產生「愛與和平」的關係。

林憶蓮的成功，來自於她謙虛的自信和敬業的真誠，她的歌，溫

暖了許多歌迷的靈魂。我看到的，是她那顆柔軟的心，始終站在人性

這一邊。因為她對世界的愛，所以我在這張專輯中，為她寫了〈明白〉
·.·.·

這首詞，如今聽來，仍能感覺林憶蓮在《鏗鏘玫瑰》的堅定歌聲中，

她的內心還住著一個等愛的小女孩。

明白

不能睡不能飛的夜裡
誰在漆黑森林將我喚醒
不許哭不許痛的呼吸
窒息的空氣凝結成冰

你明白　愛多難　用眼淚等過來
你明白　我的愛　你隱瞞你的存在

——林憶蓮，（收錄於《鏗鏘玫瑰》專輯）

作詞：熊儒賢　作曲：安棟

神遊

0' 265"

你明白　愛像海　從不肯停下來

你明白　我的愛　別隱瞞你在等待

你明白　愛多難　別隱瞞你在等待

二〇一八年七月十五日，《天下雜誌》獨立評論：聽台灣愛唱歌專欄

我的流行音樂病

死了一個獨立創作歌手之後：嚴詠能，我們能不能因為你的犧牲而開始反省？

獨立歌手嚴詠能的過世，讓人重新省思音樂、藝人在台灣演出文化中的位置。

搞文化的部門，做媒體的朋友們，請你們看看台灣的創作歌手，沒有華麗的舞台，沒有跨年的煙火，沒有時尚的包裝，沒有版面的辛酸，沒有演出的落寞，抱著椿腳的理想，他們用「金曲之身．音樂行腳」唱遍自己的歌，希望讓土地的歌有出頭的一天，然後，死在一個廟前的晚會小舞台上。

我們是不是該檢討，流行音樂的價值觀到底在哪裡？是在大明星們的票房秒殺？還是唱了幾場隆重高價的尾牙？嚴詠能就這樣在舞台上走了（我真的很希望是假新聞），請讓我說出我的憤怒。

嚴詠能的「打狗亂歌團」在二○一○年的金曲獎受肯定之後，才稍具知名度。他為了完成做音樂的理想，沒有通告的時候，就在高雄的愛河邊唱歌。對！他沒有什麼通告，他沒有大公司經紀，他沒有一丁點新聞價值，他這輩子都沒有像他過世的這天晚上那樣，所有媒體都在報導他。我想，他做夢都沒有想到自己會這樣博得版面。

詠能參加過幾次我辦的演唱會，他很草根，但他總把表演搞得很大，我有被他安排的演出嚇到，因為演出費不算多，他搞成這樣，讓我很不好意思。一般歌手來，唱三首卡拉下台，如果加一首算是「撒必思」的安可曲，就很給面子。而嚴詠能不是，他珍惜每一次演出機

會，節目安排現場演唱排場大，亦歌亦舞，只是因為他不想讓人覺

得，獨立創作歌手的演出太寒酸，被人看不起。

流行音樂是什麼？母語文化是什麼？台灣許多獨立廠牌或樂

團，自己賣廉價票，自己陪政客喇賽，自己搬燈光音響，自己發宣傳

單，自己草俗地打扮自己，自己在台上要掌聲，自己汗流浹背陪長官

揮手。如果今晚演出結束，他為什麼還繼續坐在台上？

身為一個流行音樂的工作者，我想知道台灣要什麼？我們要捧

什麼樣的音樂人？政府部門三百六十五天那麼多晚會，有沒有眼光和

堅持能安排這些單打獨鬥的金曲歌手們的演出機會？還有活動標案公

司，你們服務政府部門的活動標案企劃書，藝人名單都先寫火車頭型

的藝人，因為一個經紀公司從 A 咖到 D 咖，你們都要照單全吃，否則

會沒有 A 咖演出！我從主流唱片公司到自創獨立音樂廠牌，我看不到

你們出現在任何文化現場看表演，是啊，這碗飯不好捧，看長官臉色超級不是滋味，但可不可以在大牌之外，穿插幾位帶有原創價值的歌手，讓他們有機會成長、曝光，得到觀眾的認同與掌聲？

我很憤怒，因為我很清楚；我很主流，因為我很文化。我很想藉由這篇文章，讓大家清醒，流行歌是百姓的歌，只有媒體先理解，先認同，觀眾才會逐漸了解我們所謂的民主，所謂的自由，所謂的政策論述和文化價值的建立是什麼。我們的歌，應該是讓百姓「感覺」到了相濡以沫的變化，而不只是一場演出的鼓吹聲和尖叫聲，然後戲散人退，不留感動！

嚴詠能，謝謝你歌詠了土地，但我們能不能因為你的堅持和犧牲，開始有反省力？

二〇二〇年九月七日，《天下雜誌》獨立評論：聽台灣愛唱歌專欄

後記

流行音樂，不是一門大學問。

流行音樂病，是一門快樂學。

我始終相信，聽歌時的身體是我，眼淚是我，動情是我。

身為流行音樂的幕後工作者，我一直走在「種歌」的路上，這個

文化能量來自於所有聽歌人的掌聲和你我的故事。

請記得聽歌。。在歌境裡，我們會找到最感動的自己。

我的流行音樂病

南方家園出版 Homeward Publishing
書系 文創者
書號 HC 034

作　　者　熊儒賢
編　　輯　苗銀川
校　　對　李德筠、鄭又瑜
行銷企劃　黃琪樺、陳永龍
裝幀設計　賴佳韋工作室
設計助理　黃郁惠
發 行 人　劉子華
出 版 者　南方家園文化事業有限公司
版 權 人　野火樂集 wildfire.taiwan@gmail.com

南方家園文化事業有限公司 NANFAN CHIAYUAN CO. LTD
地址　台北市松山區八德路三段 12 巷 66 弄 22 號
電話　（02）25705215-6
24 小時傳真服務　（02）25705217
劃撥帳號　50009398　戶名　南方家園文化事業有限公司
讀者服務信箱 E-mail　nanfan.chiayuan@gmail.com

總經銷　聯合發行股份有限公司
電話　(02)29178022
傳真　(02)29156275

印刷
初版一刷 2022 年 03 月
定價◎ 380 元
ISBN　978-986-06872-7-9
　　　　978-626-95715-1-2（EPUB）
　　　　978-626-95715-0-5（PDF）
Printed in Taiwan．All Rights Reserved
本書如有缺頁、破損，請寄回本公司更換

Homeward Publishing
Creative Economist HC

國家圖書館出版品預行編目 (CIP) 資料

我的流行音樂病／熊儒賢著.
-- 初版.-- 台北市：南方家園文化事業有限公司, 2022.03
272 面；21X14.8 公分. --（文創者；HC034）
ISBN 978-986-06872-7-9（平裝）
1.CST: 音樂史　2.CST: 流行歌曲　3.CST: 台灣

910.933　　　　　　　　　　　111000176